予

不可否认，当我们感叹于大自然的鬼斧神工，当我们激动于艺术家们的奇妙作品时，正是它们的造型在最初的一瞬间打动了我们。从自然的现象到人工的形式，从为满足需求的形态到美化生活的设计，随处可见的造型成为我们认识美丽世界的开始。艺术家们从感悟大自然的奇妙造型中得到灵感，奉献出凝聚着创意的作品，从而将设计引入了人们的生活，使得各种造型本身充满了灵动的意味。

造型设计（MODEL DESIGN）也称造型艺术，即用一定的物质材料以一定的表现技法，创造可视的平面或立体形象。这一名词源于德语，18世纪德国文艺理论家莱辛最早使用，也称"空间艺术"、"视觉艺术"。随着社会的不断发展，造型艺术不再以阳春白雪的姿态出现，而是大大地拓展了其范畴，更多地介入人们的生活当中。

作为现代设计的组成部分，造型在设计中的作用举足轻重。造型设计不仅需要解决功能、结构、材料、色彩、装饰、制造工艺以及形态等方面的问题，同时也与社会、经济、文化以及人的生理、心理等各方面因素密切相关，由此可见，造型设计是一门内涵广阔的学科。造型设计的种类从空间结构上区分，有立体、平面的造型设计；从对象种类上区分，有工业产品、纯艺术品甚或于人的造型设计；从功能上区分，有侧重于宣传、保护或美观等功能而做的造型设计……林林总总的内容，为现代设计师研究造型设计理论、探索造型设计方法提供了广阔的空间。然而，对现代造型设计的研究却与高速发展的现代设计理念不相匹配。造型设计研究起步较晚是一个不争的事实，同时也存在着研究较片面、学术深度不足等弊病。我们从众多设计师造型设计研究成果的基础上，尝试做更进一步的拓展和探索，从视觉艺术的角度对造型设计的功能、美学和风格特征以及相关的人文因素进行分析，力图使造型设计的研究更全面和更具艺术性。

《现代设计造型丛书》由多位长期致力于现代设计理论研究并具有丰富教学实践经验的学者主导编写，对设计造型的研究做了有益的探索，提出了一些新的见解。在编写过程中注重学科前沿性、理论创新性，同时，采用深入浅出的方式，以使设计理念能真正融入到人们生活的方方面面。

本套丛书表现的是研究的过程和创新的成果，期望能对现代设计造型的研究带来些许裨益，以期达到抛砖引玉的作用。对于一些不足和欠缺之处，欢迎有识者的讨论和指正。

事实上，我们期盼着更多更深入地对设计造型理论的探索和讨论。是为序。

编者写于广西艺术学院
2007年元月17日

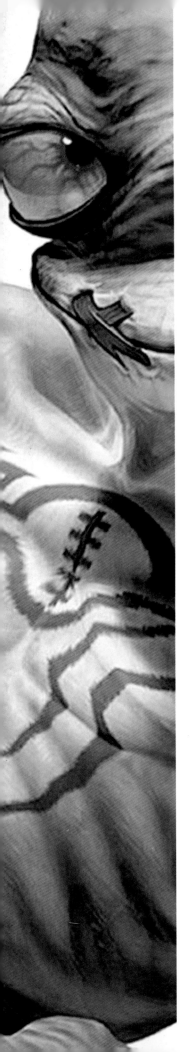

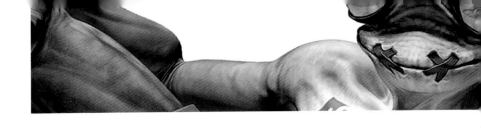

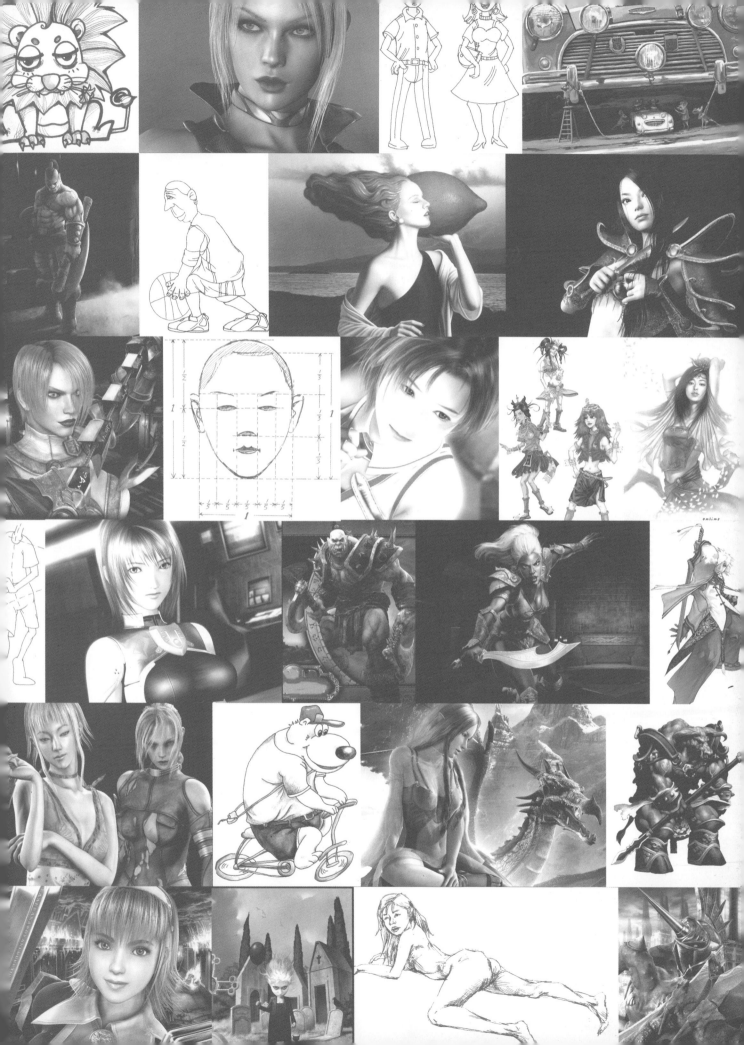

动画既是一门独立的又是综合性的学科，是艺术与科学的高度结合，涵盖面十分广泛，既包括影视、漫画、游戏的原创和制作等领域，又包括当今新科技数字技术等方面的应用。它突破了动画原有的专业界限而形成"泛动画"的全新概念。这就对动画教育提出了更多、更高、更新的要求，同时，也为动画教育的内容开辟了更加广阔的空间。动画是一门艺术，而且是一种能够广泛应用现代科技的表现形式。在市场经济条件下，动画还不仅仅是一门艺术和科技，它已是一个世界性的产业，有着丰富和特殊的经济内涵，在管理、经营、开发等各个领域都有很多需要研究和开发的课题。

动画是近年来新兴的一门专业，它以创造性强、快节奏、大信息量、灵活多变、娱乐刺激等特点与现代社会学、知识学、教育学、人才学中的图画记忆、高效率、创造意识、乐中取益、优势效应等息息相通，"动画可以表达人们可能持有的任何思维。这使它成为交流中最卓有成效的和明确的工具，尽管它的设计意图只是为了迅速给大众以欣赏"。我们大家知道，动画从诞生之日起，它所特有的娱乐性功能成为这一艺术形式的存在价值，并使它具备了发展的可能性，以至在它迄今近百年的历史中这一功能并未有所改变。

动画造型是用形象的语言，将抽象的象征意义转化为具象并直接述诸于人的视觉的艺术形式。动画造型在整个动画创作中占有极为重要的地位。同时动画造型也是动画专业必须具备的两个能力（其一，是必须具备造型能力；其二，是必须具备电脑技术能力）的其中之一，而且是动画创作的基础，只有打好这一基础，才能为将来的动画制作奠定良好前期准备。事实也足以证明，一部好的动画片必定有好的造型才能为充分传达故事情节和人物性格，引起观众的共鸣。这在动画片《马达加斯加》、《七龙珠》、《冰河世纪》、《灌蓝高手》等众多动画片中得到了体现。

动画造型是众多艺术造型方式中的一种，它主要是通过提炼、概括、变形、夸张、拟人等艺术手法将动画角色设计为可视形象。动画片是以反映人类生活和人类情感为主要内容的。因此，其题材也非常的广泛，动画造型的表现方式也是多样而丰富的，它可以从现实到非现实的多样变化，由于某些特殊形式的要求，绘画的造型手段都可以借鉴到动画造型的表现当中。但是，无论是写实风格还是匪夷所思的浪漫性幻想形象，都离不开它们作为表达人类精神和感情载体的这一特征。这是许许多多的动画造型的外在风格在千差万别中的一个共同点。从这个意义上来说，每个动画角色的性格，不管它的外形如何变化，都是人的某些特征的一种折射。动画《海底总动员》的成功就在于作者很好地将人类情感（家庭、父子、夫妻等的伦理道德的关系）寄予其中。因此，作为一名动画工作者，在研究和设计动画造型之前，首先要研究和了解人的不同外在特征和内在性格的差异，重视对生活的观察和积累，这样才能赋予动画角色以感染力与生命力，才能创作出栩栩如生的动画形象。

艺术创作是离不开生活的，动画创作亦是如此。我们生活在拥有五千年的历史文化的文明古国，她给我们的动画创作提供取之不尽、用之不绝的艺术创作源泉。我们的动画造型设计一定要扎根于本国文化土壤，在吸收、借鉴国外先进的科学技术及造型手段的同时，加强对民族、民间文化元素的利用，设计出既不同美国的迪斯尼动画风格，也不同日本动画风格的，而是具有中国特色和民族个性的动画形象，这才是中国动画的出路，也是我们动画工作者所肩负的责任。

有许多版本演化的《变形金刚》超合金系列

高达模型

电影《哈尔的移动城堡》纸模型

游戏《大富翁》的沙隆巴斯存钱罐

电影《星球大战》纸模型

高仿真军模

热门人气游戏《魔兽争霸》的魔兽的造型设计

02 动画造型的基础与训练

（一）人物造型的基本特征

1.人体的基本结构

人体是美术造型研究非常重要的一环，无论哪一种美术表现形式，要能准确生动地描绘人物形象及动态，了解掌握人体的基本形体结构是必不可少的。要研究动画造型的基础与训练，也必然要从研究人体基本结构出发。

人体是一个复杂的有机组合体，根据人体内部的解剖结构和外部的形体结构，我们将人体各部理解为具有相应特征的几何体，这种几何体的构造和几何体之间的相互联系，便构成了人体的基本形体结构。

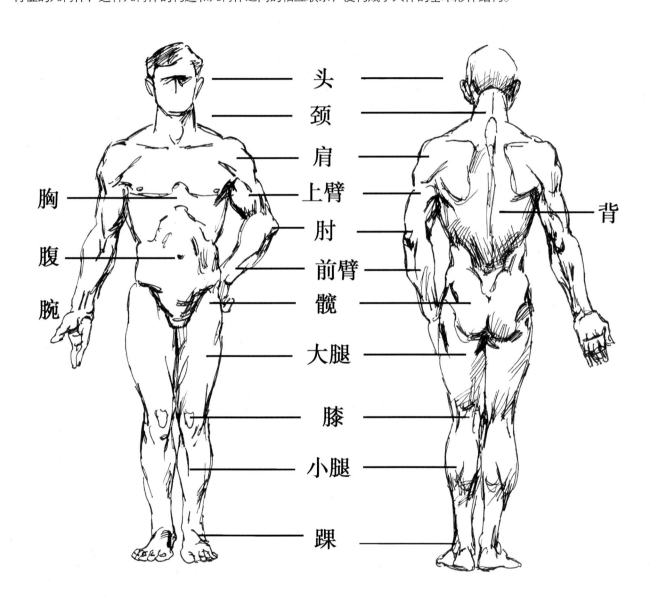

对人体结构规律的了解与掌握，首先要对人体解剖学有所研究，只有这样，才能深入理解人体结构的原理并准确表现人体结构。人体的内部结构决定着外部形体的特征，"形体"是人体结构的外在显示形式，而"结构"则是外部形体的内在构成关系，二者是紧密相连的表里关系。因此人体内的骨骼、关节、肌肉的形态特征及作用，就是人体结构学的最基本内容。人体外部形体特征，由于性别、年龄、种族、个性而有所差异，其中性别的差异主要表现在胸廓和骨盆髋部的比例与形体结构上；年龄上的差异反映在脊椎骨的弯曲程度和肋骨的倾斜度上；种族的差异表现在头部的五官结构、肤色和身体的高矮上；个性的差异表现在肌肉结实与松弛、脂肪多与少以及脊椎的曲直形状上。因此，每一个人的形体结构都存在着形状的差异。

现代设计造型丛书 · 动画设计造型

XIANDAI SHEJI ZAOXING CONGSHU · DONGHUA SHEJI ZAOXING

　　人体结构和动态变化复杂，而构成人体运动系统的骨骼、关节和肌肉之间的协调配合，便产生变化丰富、优美而生动的动态。骨骼是整个人体各部分的支架，它支撑着人体的重量，也决定着人的形体高矮和体形的大小。关节起到骨头之间各部位相连接的作用，是人体运动的枢纽，人体各部的关节都行使着伸展、弯曲、回旋的运动，是人体造型至关重要的组成部分。而肌肉则起到人体产生收缩并牵引着关节进行运动，从而形成人体各种变化多样的动态。肌肉的外形特征对人体造型有着极为重要的作用。因此，要能准确、生动地描绘出动画人物形象，就必须对人体各部的骨骼、关节及肌肉所处的位置、形状及其功能要有所理解和掌握。

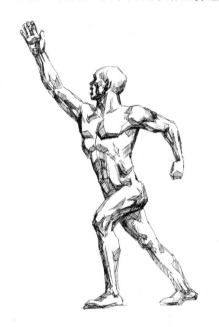
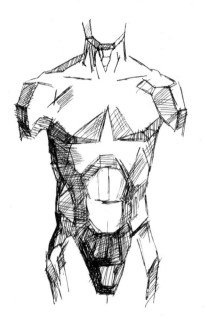
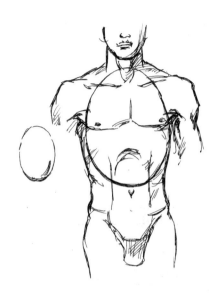

（1）人体的比例

　　在现实生活里，由于人的种族、性别、年龄和个性的不同，每个人的形体比例都存在着差异，鉴于这种状况，为了便于人的形体有一个比较统一的认识，通常用"人体比例"这个概念来加以说明，就是指体形生长均称的中青年人的身高平均数据的比例。

　　人体比例指的是人体各个部位之间度量的比较，人体比例关系，按常规的测量法一般是以人头长度为衡量单位，以中国人的理想身高来衡量，直立人体的比例以七个半头长为基本比例。

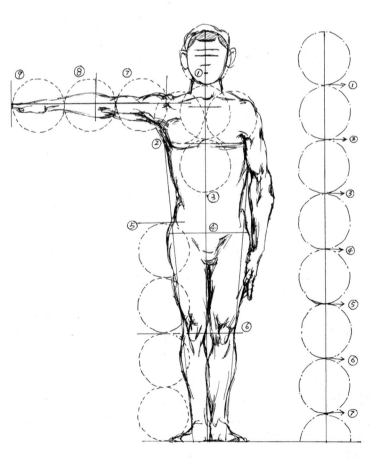

不同的种族和民族的身体比例存在着差别，若是欧洲人，体形可能就会高一些。另外，在一些艺术作品中，人体比例还取决于艺术家对作品风格的追求和特定的感受。动画人物的身体比例有的与一般美术作品人物的比例有所不同，除了写实风格外，为了追求艺术风格，增强趣味性，人物的形体比例总是比较夸张、变形，但是动画人物的夸张、变形是建立在对人体比例、结构有正确的了解与掌握的基础上。只有正确的比例概念，才有生动有趣的夸张、变形的基础，更有助于理解人体结构及其透视变化和人体特征。

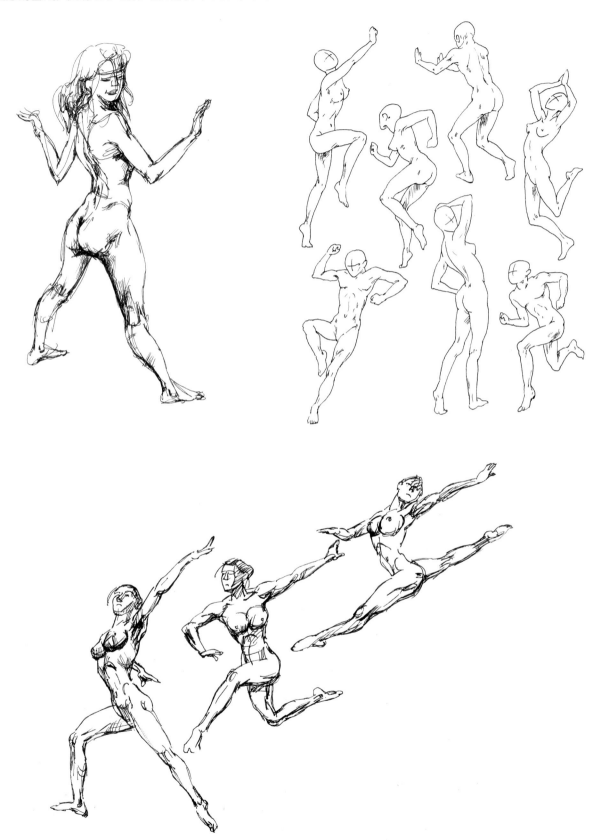

（2）男女的差异

人的形体因性别、年龄和个性的差异，无论是内部的结构与外部的形态，都存在着差异，而显示着各自不同的特征。男女性别的差异，在形体的高宽比例上形成了各自特有的特征，二者之间的差别主要体现在躯干部分。男女形体的差异主要反映在肩与骨盆部分，男性由于皮下脂肪层较薄，因而肌肉、骨骼就较为突显，肩与胸廓部分平而宽，骨盆比肩显得稍窄；而女性由于皮下脂肪较厚，因而形体就显得较为圆浑，肩稍斜而胸廓部分较窄，骨盆比肩稍宽，从侧面看，女性的臀部由于脂肪较多，因此比男性臀部显得肥而圆而往后，更富于曲线变化。女性乳腺发达而形成乳房，从一些局部特征上看，女性的手脚较男性小巧，男性颈部的肌肉、喉结较女性显得发达而隆起。另外，从身材的高度上看，女性较男性身材普遍显得稍为矮小些。

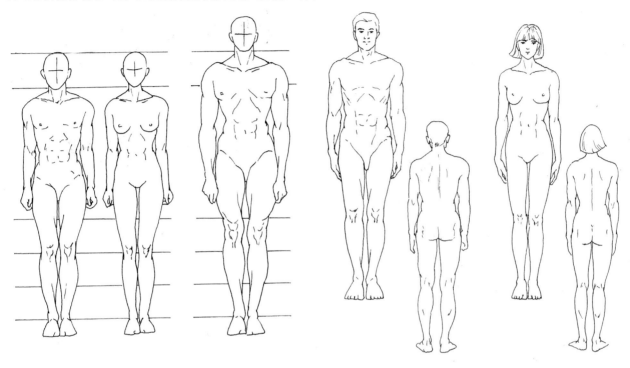

（3）人物年龄差异

A婴儿：

胖乎乎、圆墩墩的，头显得特别大，宽额头，看不到脖子，身长是等分，脚要短些。

B儿童：

头较大，手脚的线条较细而且比较短。

C年轻女性与年轻男性：

年轻女性：线条比较细腻，肩部略斜，整体呈曲线形，腰部很细，胸部隆起，臀部较大，脚踝较细。

年轻男性：线条有力，肩幅较宽，胸部成扇形，腰比肩窄，脖子较粗，脚大。

E老年女性与老年男性：

老年女性：弯腰驼背，肩部略斜，膝盖略微弯曲。

老年男性：弯腰驼背，两脚分开、有点弯曲，肩部较窄，若再画上拄拐杖就更显老了。

D中年女性与中年男性：

中年女性：要比年轻的女性更强调曲线，眼睛略小，微胖，脚踝较粗。

中年男性：比年轻男性略胖，头发较稀疏。

2.人体的局部特征

（1）头部的造型

在动画造型艺术中，人物是最主要的表现对象，而人的头部则又是最要着重刻画的部分。因为头部是人与外部世界产生联系的视、听器官所在部分，是传达人的内心思维与情感表达的重要部位。因此，头部的描绘是动画造型中需深入研究与表现的重要组成部分。

人物头部的形体结构复杂，有五官具体不同的形状、位置起伏及头颅骨的凹凸变化。而不同种族、性别及年龄的五官形体结构也有所不同。因此，描绘人物头部要从造型的实际对象需要出发，要整体、概括、立体、运动地去研究和表现。首先要掌握人物头部比例，常用的方法就是"三亭五眼"法，"三亭"就是指从发际线至眉线，眉线至鼻底线，鼻底线至下颌线。"五眼"，就是正面的脸部从左至右等量划分可容五个眼的宽度，两眼之间距离为一眼宽度，眼部外侧至耳根的距离为一眼宽度。

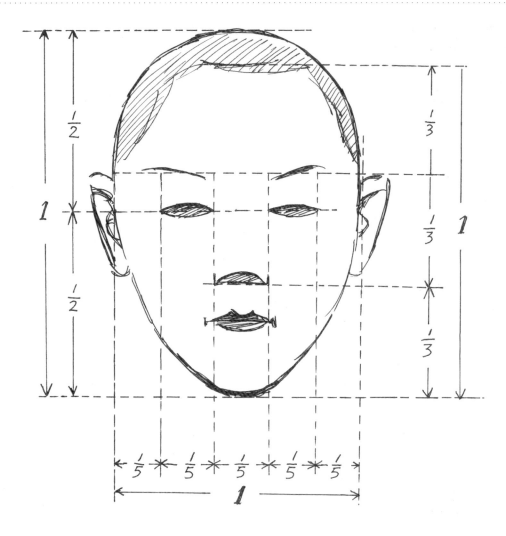

从外形结构上看头部骨骼由枕骨、顶骨、颞骨、鼻骨、颧骨、上颌骨和下颌骨组成。在头部的结构中，头颅骨架起着决定性的作用。

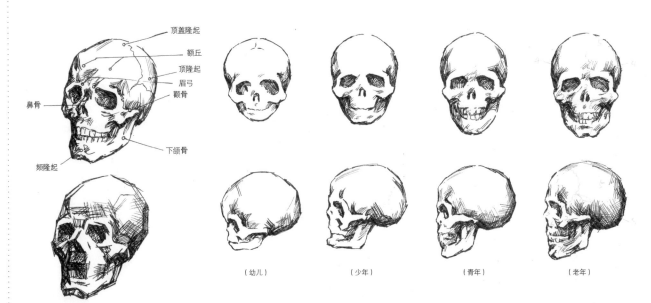

（幼儿） （少年） （青年） （老年）

人的思维与情感的表达，可通过面部的各种表情得以体现。面部肌肉的伸展与收缩可使人的脸部表情呈现出喜、怒、哀、乐的丰富表情。颧肌、额肌、上唇方肌和唇三角肌等属扩张肌类，可使眉、眼、嘴和脸颊向外伸展，形成欢愉的表情；眉肌、鼻肌、三角肌等属收缩肌类，这类肌肉的收缩，形成悲伤或愤怒的表情。

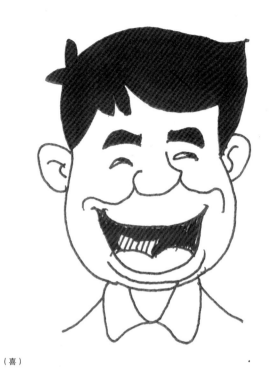

（喜）

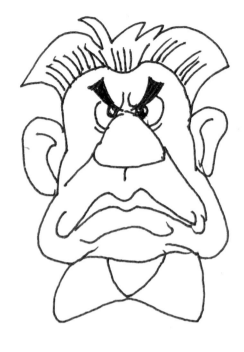

（怒）

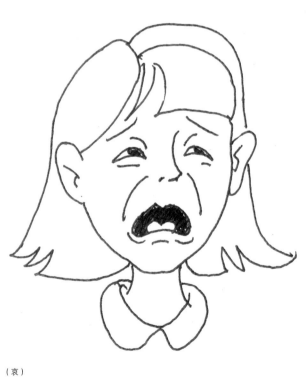

（哀）

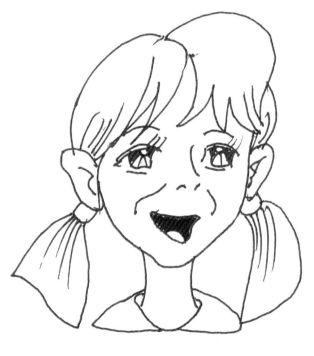

（乐）

（2）手的造型

　　人类在长期生产劳动和与大自然的斗争中，使手部进化发展成富于力量而极为灵巧的生活与劳动器官，手掌与五指的相互配合就能灵敏地从事各种复杂的工作。在动画人物的表现里，除了头部五官变化多端的表情外，手部的动作表达也起到非常重要的辅助作用。

　　手的形体结构，从外形上看，手的造型概括为手腕、手掌、手指三个部分。手掌部分是一个六边形的体积形状。在这个体积里，拇指可形成一个单独活动的三角形。连接着手掌的各手指长短、粗细不一，但指节间相连就可以形成有规律的弧形线。手腕能做90度前屈后仰的运动，但向两侧做左右摆动的幅度却有限。

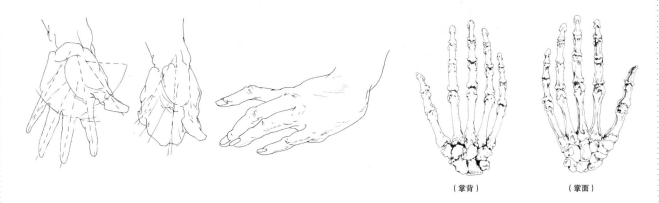

（掌背）　　　　（掌面）

　　手的形体和运动是极富情感的，由于性别、年龄、职业的不同，其形体和运动存在着各自的特征。因此，画男性或体力劳动者的手，就要表现出手指的骨骼特点，使之结构明显，粗壮有力；而画女性或小孩的手时，则要表现得柔顺、圆润而富有弹性。在画人物时，有许多人就觉得"画人难画手"，这是因为不单手的结构复杂，动作变化无常，更重要的是手是表达人类情感的主要器官之一，人的高兴、痛苦、讲话、兴奋、惊慌、思索等都在手的动作中得以反映。因此，手的描绘对进一步表达人物的性格、情感起到很重要的作用，是成功地塑造动画人物的组成部分。

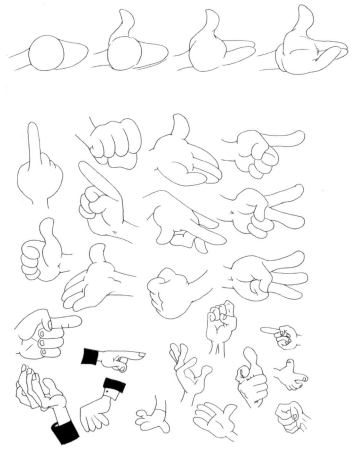

（3）脚的造型

脚跟手一样也是很多初学者难以画好的器官，这并不是因为脚比人的其他器官更为复杂，而是没有得到足够的重视，同样，脚也是人体的一个重要的组成部分，要把脚画好需要认真地去刻画与研究。

脚的基本形体特点就是从内外侧面看脚的形是拱形，脚掌的前端及脚趾呈现薄平，而后脚端则呈圆厚。内侧脚底有较大的脚弓，脚的后跟突出，从脚背到脚趾是坡形的降阶式。

从脚的正面看，内踝关节高于外踝关节，因此，小腿与脚的连接是呈倾斜形状。外侧着地，内侧凹陷，大脚趾基部粗大，在内侧明显住外突出。

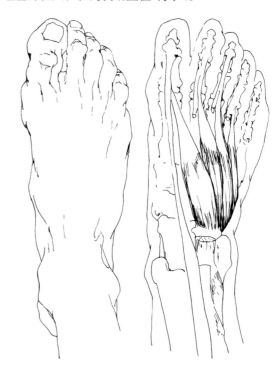

脚掌底部大脚趾基部突出，其余四趾内收，内侧中间内凹形成脚弓，外侧底面则较为平直。

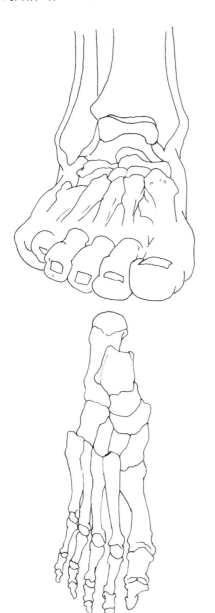

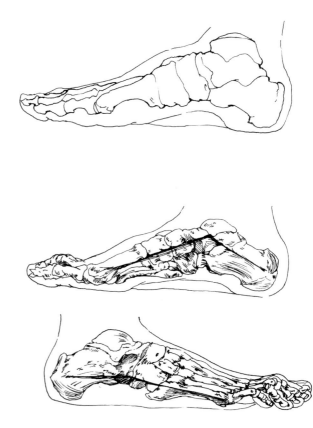

（二）人物动态与运动规律

1.重心的把握

动画里的人物，有着千变万化的形体和动态，要把这些动画人物的形体动态描绘好，就必须掌握好人物重心的表现。而重心与平衡、节奏是相互联系在一起的，若人物的重心不稳，便会给人产生不平衡的感觉，没有平衡感进而就会失去节奏感。

人的身体是由几个主要体块相互榫接、重叠而组成，而这几个体块具有不同的位置、角度和倾斜度，相互间要取得平衡，就必须要有一个重心点与支撑面。人体重心就是指人体重力向下指向地面的垂直作用点，是分析人体动态重心的重要依据和辅助线。人体重心的位置会随着人的姿势、动态变化而变化。重心支撑面就是指承受着人的身体重量的承受面，通常指脚底及两脚之间所包含的面积。重心点垂直落在支撑面里，人的身体就会保持平衡，支撑面积越大，重心线就越不易落到支撑面之外，人体就越稳定。如果两点不处于同一垂直线内，身体便会处于不平衡状态。

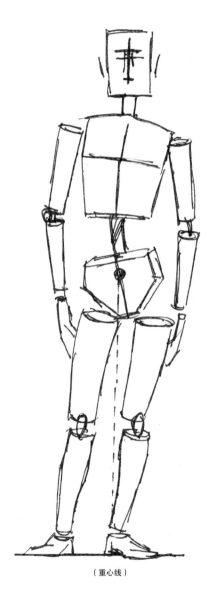

（重心线）

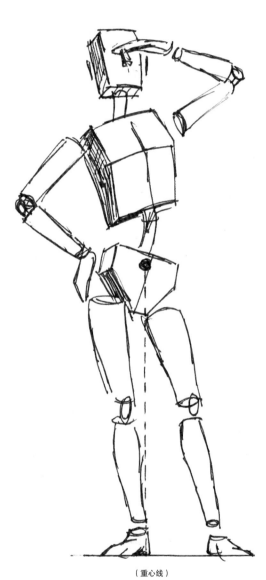

（重心线）

在人体重心与支撑面发生变动的情况下，通常会出现三种类型的动态：

（1）重心线与支撑面处在垂直线内的动作：有站、蹲、坐等动态。

（2）重心线超越支撑面的动作：有跑、推、拉及有倚靠的站立等动态。

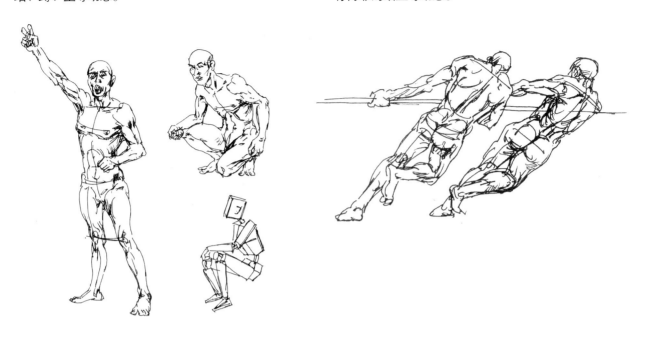

（3）人体脱离支撑面的动作：有跳、跨、飞越、游泳等动态。

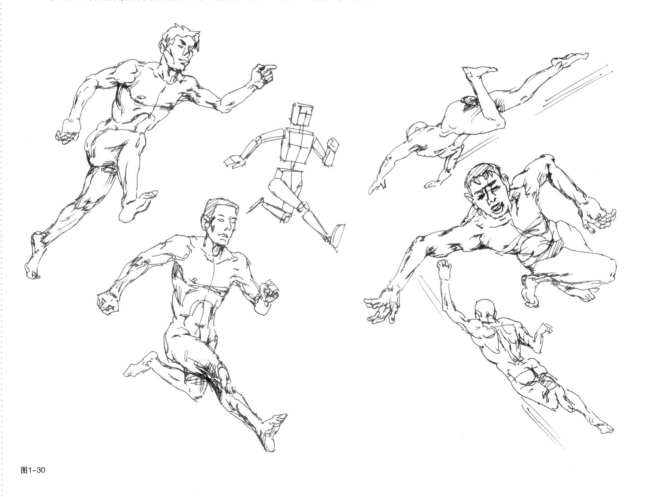

图1-30

2.动态线

人的动态在日常生活里是千变万化的，在描绘动画形象时，我们要把人物生动的动态表现出来，就必须把握人的动态趋向，如人在跑步时身体向前倾斜，四肢大幅度摆动，在跳舞时身体左右扭动与上下弯曲等，就算是坐着或站立的姿态，其动态也总是有所趋势指向，这个动态指向，就是形象的动态线。在开始确定动画形象之初，用动态线来辅助、加强各个形象肢体动态情感的表达，使得动画形象更富于姿态感，产生生动活泼的动态效果。

3.动态的透视

绘画是在平面上表现空间和立体的艺术，其表现过程需要运用客观的透视规律，动画亦是如此。由于透视能使人物造型在平面的空间中"站力"起来，所以设计出来的动画形象就具有了空间深度的感觉。

对于动态透视的学习，要注意以下几点：

（1）确定画面透视的视高

首先应该确定人物在画面透视中的视觉高度，明确了人物在画面中的整体透视关系，这样才能确定人物各个局部的透视关系。

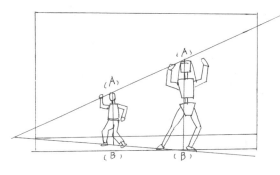

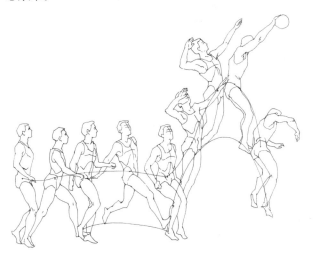

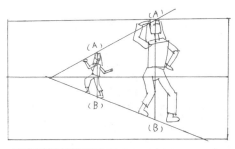

因而，塑造运动的人体，首先要分析人体处于垂直、水平、倾斜、弯曲、旋转、曲折等各种倾向，抓住人体运动的主要动态线，进一步分析动态线的主线与支线的关系，从而正确把握和表现人体的基本动式和各部分的相应变化。

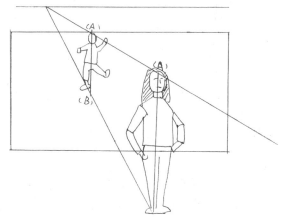

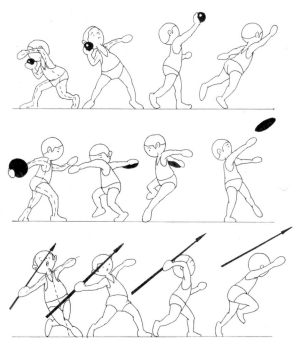

（2）确定整体观念

我们在观察人体对象时，不要只盯住人体的局部细微的变化而要整体地观察，最好先将人体用几何形体进行概括，使其构成几块大的几何形体的连接。这样，才会有利于我们迅速分析、正确理解人体在空间形成的透视关系。

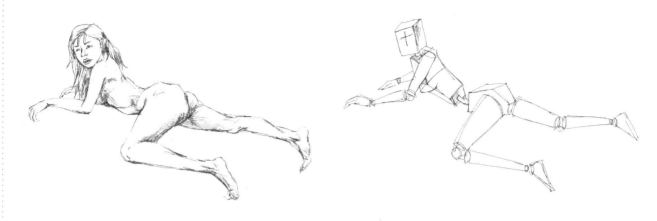

（3）运动与透视的关系

人体整体和局部的任何运动都反映在一定的透视关系之中，因此必须分析和研究人体运动的透视变化，从而正确表现人体在运动状态中各个局部的相互关系的透视变化。

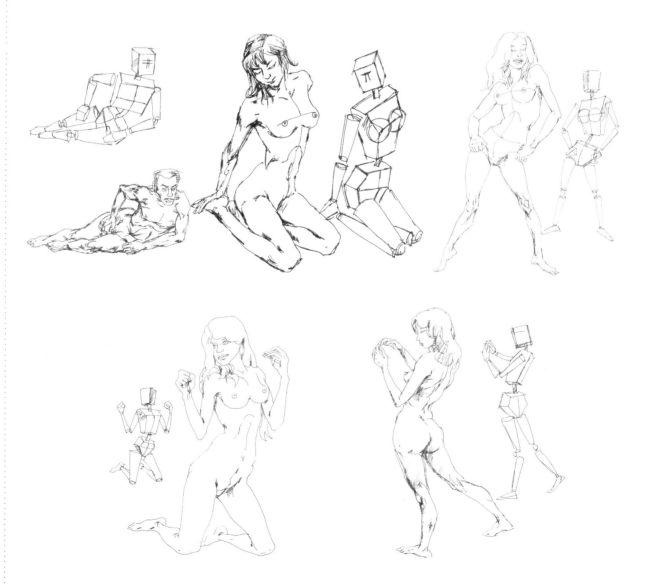

4.常见的几种人物运动造型规律

我们知道在绝大部分动画片中，人是其中运动的主体，即使是以动物为主角的影片它也是将动物用拟人化的方式来进行表现的，将人物的思想、情绪、动作为变化的依据。而其他的一些运动方式相对于人来讲，它们都是一些随从动作。因此，研究人物常见的运动的规律尤为重要。

（1）人物行走的运动造型规律

人在行走时，左右两腿交替向前，带动人的躯干向前运动。肩、盆腔及四肢的变化如图所示。

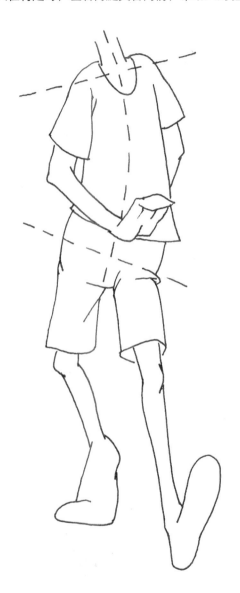

为了配合身体的运动，双肩必须前后摆动以保持平衡。双肩的运动方式是：出右腿时左肩向前伸出右肩向后甩动，左腿与右腿交叉时双肩则位于中间。手臂前摆的幅度大于后摆。

　　人在走路的过程中，头顶距地面的距离呈波浪形。当两腿迈开时头顶最低，随着一脚着地另一脚提起朝前运动到两脚合并时止，头顶高度逐渐增高。随着一个个的步态循环头顶也跟着一起一伏呈波浪形运动。

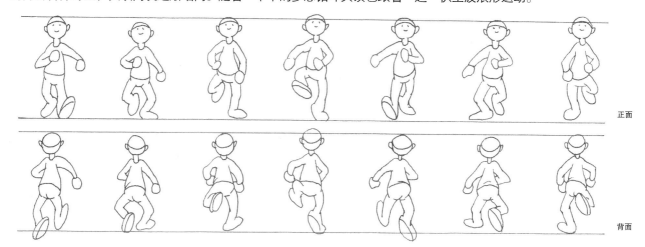

正面

背面

　　人走路时胯关节主动抬腿，其膝关节和踝关节随动弯曲。因此走路时脚踝与地面呈弧线运动，同样双肩的摆动也呈弧线状。这些弧形运动线的弧度变化，取决于角色的神态、姿势和情绪。

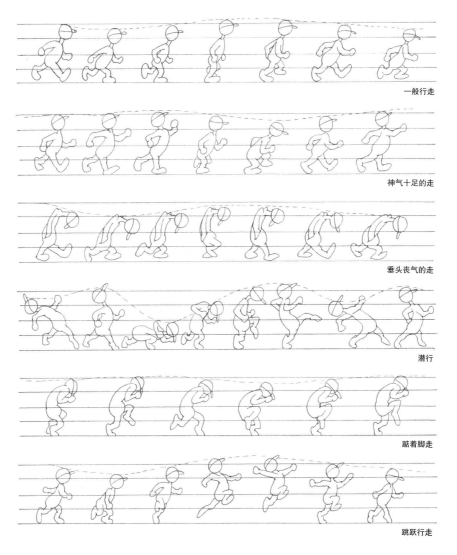

一般行走

神气十足的走

垂头丧气的走

潜行

踮着脚走

跳跃行走

（2）人物奔跑的运动造型规律

人物奔跑时的基本规律是：身体重心较走路时前倾，随着跑动的幅度加大，身体各个部分的标准位置在改变，两手自然握拳，手臂略呈弯曲状。

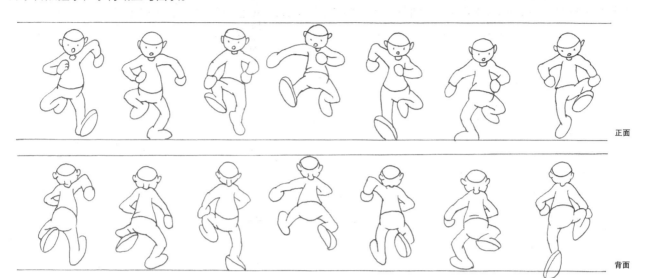

正面

背面

奔跑时的两肩配合双脚的跨步前后摆动和走路相同，但幅度比走路要大。双脚跨步动作的幅度、膝关节弯曲的角度都比走路时大，运动节奏更激烈些。脚的运动曲线、头顶的波形运动弧线也比走路时更明显。

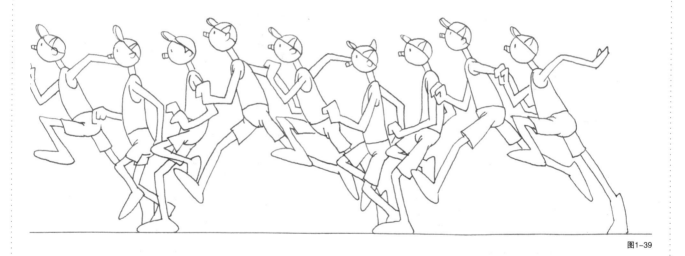

图1-39

在奔跑时，双脚没有同时着地的过程，而是依靠单脚支撑身体的重量。因为身体的重量不会因为奔跑而减轻，这就需要身体向前倾斜，重心前移，来保持平稳运动。有时表现情绪紧张、急促，身体起伏和双手摆动的幅度都相应加大。

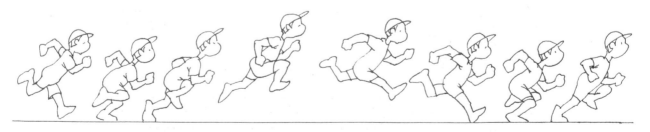

现代设计造型丛书　·　动画设计造型

XIANDAI SHEJI ZAOXING CONGSHU　·　DONGHUA SHEJI ZAOXING

（3）人物跳跃的运动造型规律

人物在跳跃时的整个过程为蹲、蹬、起跳、直身、着地。人在起跳前先将身体屈缩，准备储蓄和积聚力量；接着是单腿或双腿用力爆发向前蹬起，使整个身体向空中运行；然后，双脚先后或同时落地。由于自身的重量和惯力的作用，为了身体的平衡，必然会产生动作的缓冲，随即恢复原状。

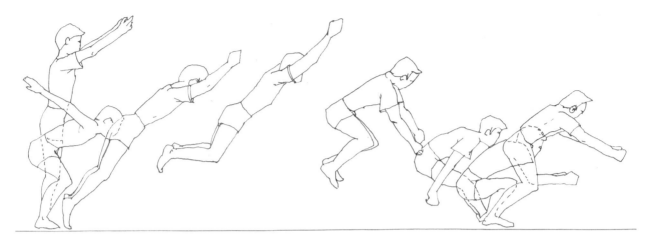

人物在跳跃时候，身体的重心不像奔跑时那样简单地向前移位而是跟随着跳跃动作的不同而发生变化的。从起跳到腾空这一部分，动作的重心在身体的前方；从腾空到落地这一部分，动作的重心则在身体的后方。

双手自然握拳在起跳这一环节是双肩向前、向上带动身体腾空。双腿踏地后一起向前伸。在落地这一环节，双臂从侧前方向下运动，上身压低带动重心前移。

人物性格、年龄及职业的差异形成了各具特色的行走、奔跑、跳跃等运动姿态。反之，不同的行走、奔跑、跳跃等运动姿态也能反映出不同的性格、年龄、职业的差异。例如一个西装革履的白领绅士与一个普通乡下农民的走路的姿态所反映的精神面貌是不同的。另外，由于职业的不同，一些习惯动作也决然不同，因此在塑造动画人物动作造型时，对各种动态的表现不能千篇一律。

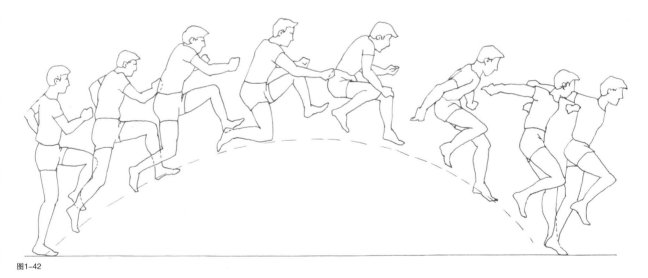

图1-42

（4）几种人物的动作造型设计练习
A 打棒球的动作造型设计

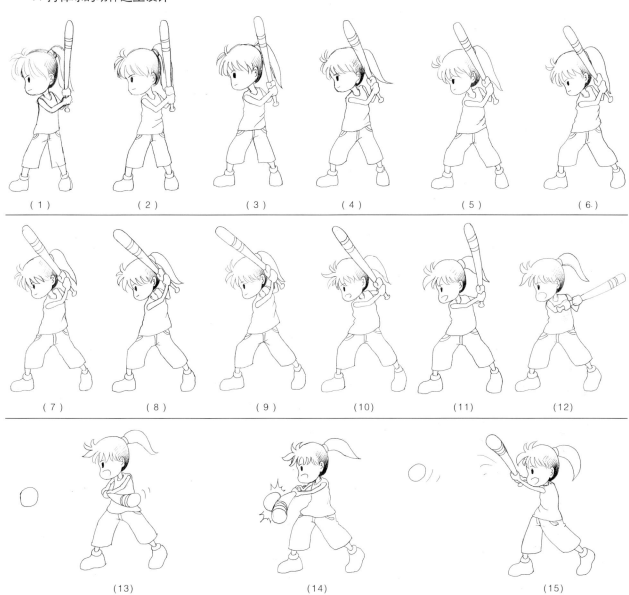

（1）　　　　（2）　　　　（3）　　　　（4）　　　　（5）　　　　（6）

（7）　　　　（8）　　　　（9）　　　　（10）　　　　（11）　　　　（12）

（13）　　　　　　　　　（14）　　　　　　　　　（15）

B 打篮球的动作造型设计

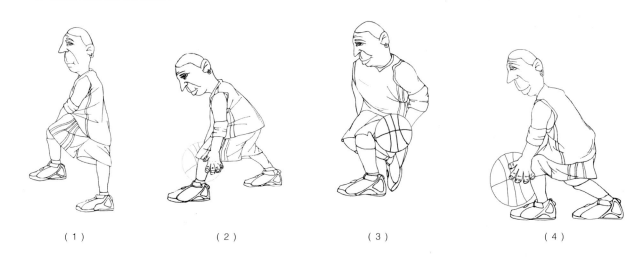

（1）　　　　　　（2）　　　　　　（3）　　　　　　（4）

现代设计造型丛书　·　动画设计造型

XIANDAI SHEJI ZAOXING CONGSHU · DONGHUA SHEJI ZAOXING

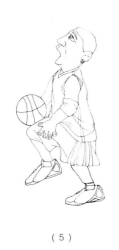
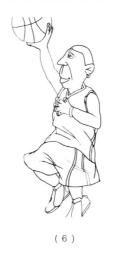
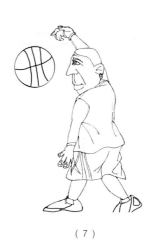

（5）　　　　　　　　（6）　　　　　　　　（7）

5.物体的运动造型规律

在自然界中，任何物体的运动都要受到物理的作用和影响，它包括重力、运动、惯性、反作用力等几个方面。在动画的动态设计中，如果将物体运动的各种物理现象加以提炼、夸张、强调，再以形象的手法将其表现出来，将其运用到人物或动物的动作中，这样会生动得多。如以皮球落地的弹跳过程为例，可以看到它有压扁、拉花、还原等几种变形过程，我们称之为弹性变形。

又如，手提包向下坠落到地面时受到力的反作用，它不会突然停止，它会在恢复原来的体形的过程中反弹许多次。

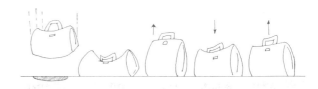

一物体突然受到力的作用，从静止到运动，或从运动到静止，都会产生惯性，以此来夸张形象的某些特征，这就是动画中经常使用的惯性。例如汽车启动时，人由于受到力的作用及惯性，人的重心会向后倾斜，汽车停止时，人又会向前倾斜。

当某一个角色或物体移动的时候，其过程所反映出来的惯性变形在动画表现中时常用到。例如：当一个人站起身来，拖曳着自己的身体向上，在第二个位置中，他的身体仍然感觉到被拉向位置①的惯性，直到位置③恢复他的体形。

一只手拿起平放在地上的旗杆时，旗杆的两端会被向后拉，依然向于它原来的位置。

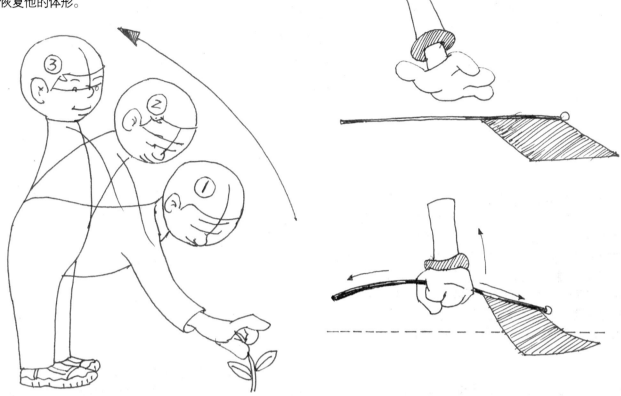

物体的运动还有很多特有的形式，例如烟云的飘动、水的流动、火焰的燃烧、雷电、雪花等运动规律，这些都需要专门的篇幅来研究，这里就不作深入的研究。

03 二维动画造型设计

动画造型是动画作品里最基本的组成部分，也是非常重要的和关键的，理想的动画造型设计是动画成功的一半。动画造型与其他艺术一样，它来源于生活，又高于生活，是一门多种因素相结合的综合性很强的艺术。俗语说"读书破万卷，下笔如有神"，从事动画造型设计首先要具备扎实的基本功和色彩塑造能力，平时要加强绘画的训练，尤其是速写的训练。只有这样才能得心应手，创作出理想的动画造型作品。虽然动画造型设计的表现形式繁多，但是有两点是必须要强调的，那就是夸张与简化的表现形式。动画的夸张造型与现实的形象形成反差而使观众产生视觉的兴奋，更能突出动画造型的鲜明特征，给人留下深刻的印象。

（一）动画造型的语言与表现形式

1.动画造型的主要表现形式

动画造型以夸张、变形为其主要的特点，它也是动画造型的最主要的表现形式。动画造型艺术与其他绘画艺术形式，如现代派的表现主义、毕加索的立体派、马蒂斯的野兽派及图案艺术的夸张、变化的手法是不同的。动画造型的夸张、变形主要是强调形象造型特征，例如有时将形象的形体特征进行有目的的提炼，并将他几何化地夸张，使其形象特征更加鲜明、更具典型性，同时也是方便今后的动画的制作。

夸张的手段很多，通常可以采用头部的夸张、五官局部的夸张、服饰的夸张、动作的夸张，就连自然界的景物、环境也可以夸张，甚至故事情节都可以进行夸张，把人们的幻想与现实交织在一起，创造出强烈、奇妙和出人意料的视觉形象。需要说明的是，我们的夸张手段的运用，是作者有目的的夸张，而不是像哈哈镜那样的毫无目的的乱夸张。这就是说，动画角色造型每一

个部分的夸张、变形都必须基于角色特有性格的外在需要，同时又要符合动画制作的特定要求。例如，各种动画角色的造型，不论是外形特征，还是其本身的性格特征，都是有着不同的要求的。

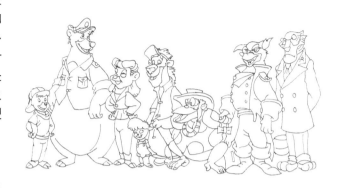

2.造型形式的符号化特色

造型形式的符号化是指在塑造形象时，为了强调角色的个性与其他动画角色造型的区别，同时又能传达独有的符号特征信息，有意地将角色进行符号化的归纳，概括出简练的形象。例如《一个中国孩子的英雄喜剧》里的聪仔的头发造型就采用像齿轮形状的夸张手法，而大豆牙的头部造型，却夸张成由字形状，来突出他们的形状特征。强调造型符号化的目的是为了使每一个角色的个性更突出，更易于识别，但也要注意造型的概念化的倾向。形象是角色性格内涵的载体，外形的符号化的选择必须要考虑角色个性所承载的一致性，这样才能在众多的草图方案中，选择最佳方案。

3.造型语言形式的提炼与丰富

不同的动画风格，使用的造型风格也决然不同的。动画题材的选择与确定后，选择什么样的造型手段就显得非常的重要，他也是关系到动画作品是否成功的第一步。其实，我们的绘画的造型语言，例如油画、中国画、版画等形式的风格，都是可以作为丰富我们动画造型语言的表现手段。大家都知道的动画片《小蝌蚪找妈妈》就是借鉴了中国的水墨画的形式作为动画造型语言来表现的。还有《三个和尚》、《花木兰》、《千与千寻》、《狮子王》等动画片的造型语言都十分丰富。但是它们都有同一个特征，即造型语言简洁而且丰富。简洁是只运用尽可能概括的造型手段来塑造动画角色的形象，丰富是指能够充分地表现出特有性格、内涵与外在特征。

（二）动画造型风格的划分

动画造型形式是丰富多变的，但从动画形象造型的风格来看，无非是两种形式的体现，那就是一种以夸张变形为手法的浪漫主义风格（笔者根据文学作品形式来定）；另一种是以自然形象为基础的写实主义风格。前者的造型可以随心所欲夸张变形，后者的造型则要依据自然形象的比例、结构、形状进行较为客观的刻画。

1.浪漫的夸张风格

浪漫的夸张风格是动画造型的主流风格，它的艺术特色主要表现在不以模仿或照抄客观对象，而是作者通过对客观现实的自然形象进行一定的主观想象，并加以

大胆的夸张与提炼出来的作品，它具有以下几个方面的特点：

（1）想象性

想象，是一种心理活动，是人类认识世界、反映现实生活所构成的观念。没有想象就没有艺术创作，可以说社会的发展和科技的进步更离不开人们的想象与追求。造型艺术上的创造想象，就是要善于联想和设想。奇妙无穷的联想和设想是想象的基础。动画造型更有赖于发挥丰富的想象以达到形象的个性化。如在进行人物形象创作时我们可以将人体分成几个几何形体去想象：头部想象成圆形或椭圆形；躯干想象成简单的长方形；上肢和下肢分别想象成上下两个不同的圆锥形。这样有助于我们理解各种人物动态的构成关系而正确地表现人物造型特色。艺术创作中有时还需要大胆地幻想。科学需要幻想，文学艺术需要幻想，生活也需要幻想，而动画角色造型设计更离不开幻想。可以这么说，没有过去的幻想也就没有今天的社会的文明进步。过去被认为是幻想的东西，在我们今天已变现实。不是吗？古老的神话故事《嫦娥奔月》，早被阿波罗号宇宙飞船的登月成功而宣告幻想变成现实。造型艺术的幻想，它是生活集中而又典型化的艺术形式反映，是形象特征的新组合，是浪漫主义的艺术表现手法的体现。通常采用异物同构、错位、嫁接、移形换位等艺术形式来实现的。需要指出的是，想象、联想、幻想有其必然性的一面，也有

现代设计造型丛书　+　动画设计造型　　·　　XIANDAI SHEJI ZAOXING CONGSHU · DONGHUA SHEJI ZAOXING

偶然的一面,这也是艺术的魅力体现的关键所在。但是不要把幻想等同于凭空的胡思乱想。

(2)夸张性

夸张性是动画造型最常用的手法之一。一部好的动画造型艺术作品,它在视觉上能产生巨大的冲击力和震撼力。但是艺术的夸张与哈哈镜的夸张有着本质的区别,前者是有目的夸张,而后者则是无意识的夸张。这也就是说动画造型的夸张必须从结构、体形、特征出发,抓住最典型的特征进行提炼放大,把形象的共性缩小,强调形象的个性部分,把相近变相异、相异变特异。夸张是动画造型作品添彩的部分,它好比曲子的华彩乐章,是必不可少的手法,这样创造出来的动画造型才有生命力,才会感染人们心灵。在进行动画人物造型设计时通常我们可以采用几何形的方式来加以提炼和概括,下图就是将人物的外形归纳为半圆形、三角形、倒三角形、香肠形、葫芦形和长方形等几何形体,从而突出了人物外形特征。

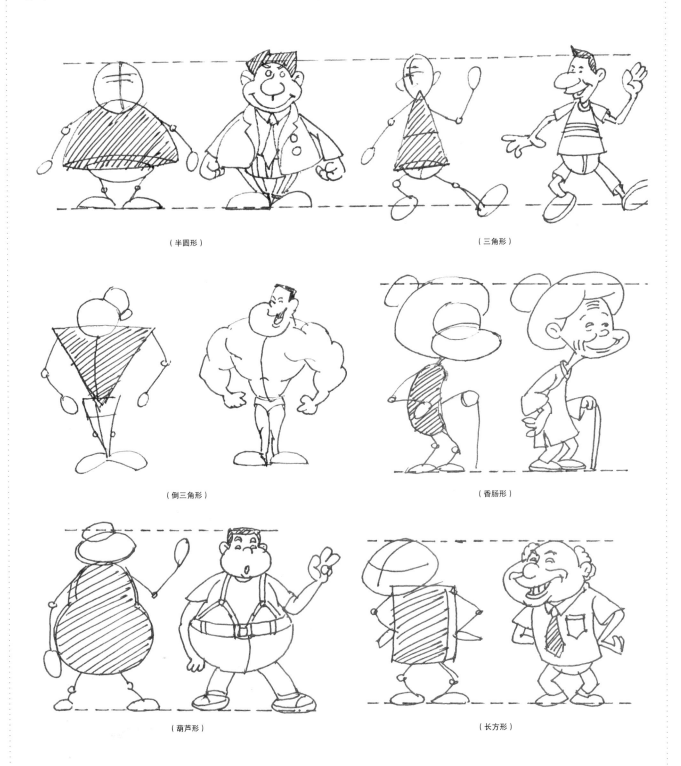

（半圆形）　　　　　　　　　　　　　　　　　　（三角形）

（倒三角形）　　　　　　　　　　　　　　　　　（香肠形）

（葫芦形）　　　　　　　　　　　　　　　　　　（长方形）

现代设计造型丛书 ▎ +动画设计造型

XIANDAI SHEJI ZAOXING CONGSHU ● DONGHUA SHEJI ZAOXING

（3）幽默性

幽默是浪漫性动画造型设计的另一个主要特点。在造型艺术的变形规律中往往可以看到一种相反的现象，就是将形象变得苦涩、怪诞。这种独特的艺术表现手法以西方表现主义画风尤为突出，动画形象的设计为了给人留下深刻的印象，往往在某些典型特征上进行独特的夸张，使形象极具喜剧效果和幽默感。它那简练的线条，诙谐而幽默的性格特征，如同相声喜剧小品的艺术魅力，使人笑口常开，难以忘怀。

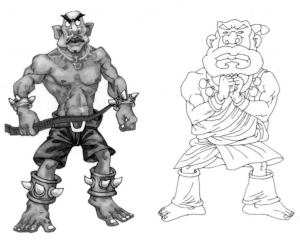

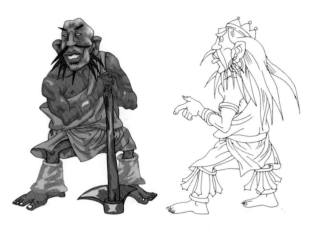

（4）趣味性

动画造型设计不仅要变得美，还要生动和有趣。要善于将那些看似平常的东西表现出奇妙有趣的形象是设计动画造型的表现方法之一。通常采用一些特有的方法和手段，如人的体形可以长出动物的脑袋，而动物则可以长出人的手、脚，甚至有时还可以对器皿造型设计时采用拟人的手法，添加人的五官，使其更具生动性和趣味性。还可以采用缩放到极端的手法来进行动画造型设计，这种不求比例和谐准确，反其道而行之的局部放大或缩小，往往会取得事半功倍的效果。

（5）民族性

"越是民族的也越是世界的"，动画造型设计亦是如此。这点我们从美国的迪士尼风格动画造型与日本的动画造型不难看出来。因此，在动画造型设计时，要注意民族元素的运用，创作出具有强烈个性的作品。但要注意避免张冠李戴表面效果的吸取，因为那样的作品同样不会给人留下好的印象。

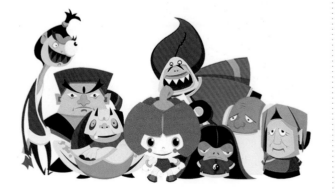

2.写实风格

　　写实性动画造型作品是以尊重客观对象而进行创作的艺术作品。具体地说这类作品基本上是按照客观物象的结构、比例和特征而创作的作品。写实性动画作品，首先它比较准确地、客观地反映出形象特征。因此，要求作者具有较好的写实绘画基本功，也就是要求要有较好的素描和速写能力，还要有一定的色彩塑造能力，这样才能创作出深刻感人的动画造型作品来。例如日本画家宫其骏的动画作品《幽灵公主》、《千与千寻》里的人物的描绘精致准确，形象毕现，入木三分，人物的表情刻画都恰如其分，又曲尽其态，给人以可信的亲和力。他尤其擅长于对动画场景进行细致入微地刻画，使其更加烘托出故事情节的气氛，充分表达了作品的情感，而使人难以忘怀。三维动画作品《冰河世纪》、《侏罗纪公园》里的动物形象的刻画更是惟妙惟肖地将动物的喜、怒、哀、乐表达出来。可以想象，画家如果没有仔细地观察和善于了解剖平凡生活的内涵的能力，不可能创作出既风趣巧妙而又意味深长的感人的作品。需要提醒大家的是，我们这里所说的写实性风格的动画造型作品是相对于浪漫性动画作品而言的，并非指那些写实的绘画作品，就写实性动画作品而言，画家们在形象中的某些局部造型上还是做了提炼和夸张手法，比如我国去年制作的三维动画片《摩比斯环》的形象塑造。

《摩比斯环》剧照

（三）动画造型设计的基本要素

作好造型的基础与技巧的准备，才能在设计时得心应手，但这不仅仅是靠"用功"就可以做好的，它需要进行科学而有效的练习。因为动画造型设计本身不是最终完成的作品，动画制作需经原动画设计，前、后景合成，后期配音、剪辑等许多环节才能最后完成。动画造型要在每个环节中接受检验，由于与背景的配合、色法的限定等因素的制约，规定了动画造型设计不可能是设计者随心所欲的创作。所以在进行造型设计基本功练习时，应对整部动画制作的每个环节的要求加以考虑，无论是写生或是收集素材都应有更明确的目标和针对性，并能根据不同的动画风格进行相关的造型训练。

大多数动画片中的主要角色多是人物或动物。因此，对自然形象的特征、形态、体面进行归纳练习时，应先以人物和动物为主，然后进行其他形象的练习，如昆虫、植物等。作为人物造型练习可分以下四个步骤来训练：

1.全身造型练习

动画片中的人物角色或动物角色是依据体态语言、脸部表情及对白等来传情达意的，除了行走、跑跳等常规动态造型之外，细微的体形、动作变化同样能反映出性格、职业、年龄等的特征。

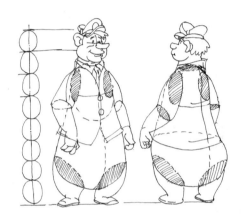

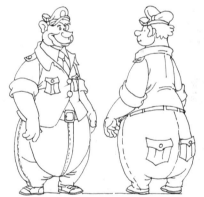

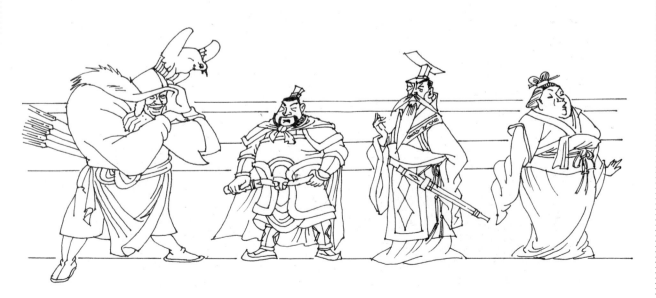

2.局部造型练习

局部是指手、足的动态造型，通过手、足所传达的信息是其语言的延伸，手与足的动作不仅能够表现其本身的基本功能，它还可以成为表情"语言"的补充，在刻画动物或其他造型时，手与足必要时会作拟人化的处理，如鸟的翅膀会变成一只手的形状或直立的熊与狮等。

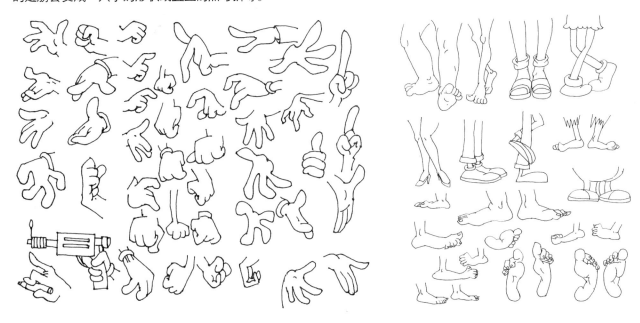

3.角度与体面练习

在动画中会运用各种视角的镜头表现主题以丰富视觉变化的效果，如动画片《狮子王》中小狮子辛巴出生后被举起时那段跟移镜头就包含了辛巴造型的各个体面、角度。因而，在造型练习中，不单要表现一个视角的体面关系，正、侧、背、俯、仰各个视角的形态变化都应注意观察，熟练掌握其塑造的能力，以便在实际的造型设计中能结合原动画的设计提供足够的表现角度的参考与选择。练习可以全身和头部造型为主，以人物和常见动物为对象，着重观察和描绘，体悟其最具美感和代表性的体面和角度，通过某个角度可以表现特别的情感，或给人以视觉上的新鲜感。与一般绘画的不同之处是动画的每一角色的任何角度都有其意义，都有可能应用于某些镜头之中，这也符合人们习惯调换视角去观察物体的心理。

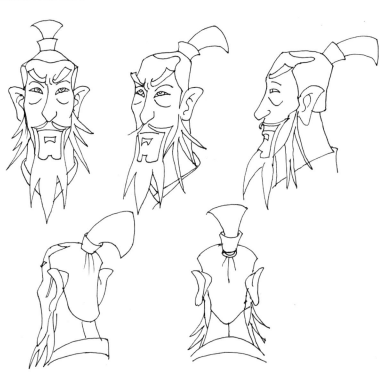

4.各种表现形式的练习

　　形式是风格的外化，也是内容的一部分。造型艺术中所有形式与手段都可以在动画中运用，只是加工时其简繁程度不一而已。同一形象可以尝试用各种形式进行造型练习，这对造型语言的丰富十分有效。动画形象是设计者人为主观塑造的，它承载着设计者的情感与审美取向；夸张、装饰、写实等都反映出创作者的主观意图。在平时的练习中，只有掌握丰富多样的表现手法，才能在造型设计中做到真正意义上的"随心所欲"、"随意赋形"，为内容找到最恰当的表达形式。在练习中，许多优秀的传统造型艺术都可借鉴和学习，吸收其精华，揣摩其造型规律；也可以通过"外师造化"，从写生中有感而发，创作出独具一格的表现形式。通过平时的积累，在进行后来的实际造型创作时才能呼之欲出、"厚积薄发"。

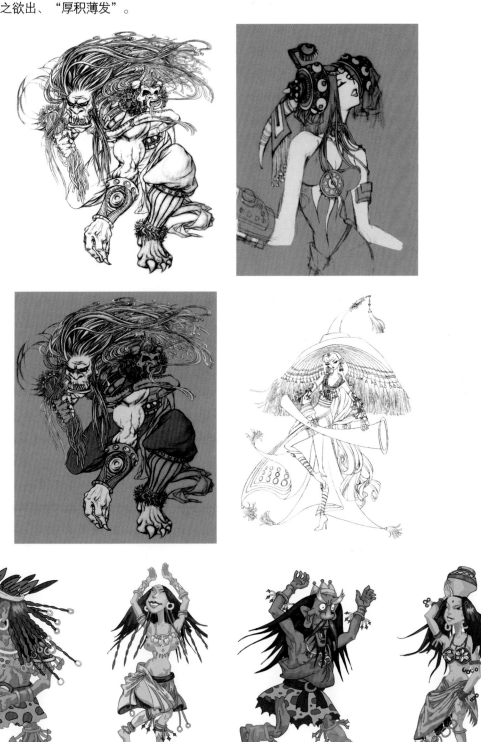

当然，"完美的形式应是深入到内容并赋予内容以生命，而非给内容以外衣和修饰"——（法）丹纳《艺术哲学》。

（四）人物造型设计的基本步骤

1.人物角色的头部塑造

（1）几何造型法

画头部时，最简单的方法是画一个圆圈，在圈内外加上五官、头发。但是，这样头部缺乏立体感，而且过于单调。所以，我们要将这个圆圈转化为球体，这个球体可以旋转，还可以压扁，甚至可以拉长。把头部理解为一个球体，这样不管头部怎样转动，我们都可以画出各个不同角度的同一个头部造型了，也避免了画头部造型时的呆板和平面的感觉。

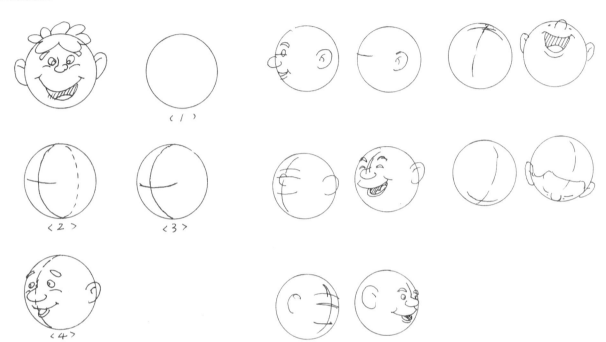

我们人类的头部相貌是千变万化的，因此，在进行头部造型时，仅仅画一个圆形是行不通的。因此，我们有必要将千变万化的头部进行提炼、概括。我们的祖先在头部造型时，归纳为"相之大概，不外八格"。所谓"八格"，即为"田、由、国、用、目、甲、风、申"八字，意思是人的头部正面的基本形，类似以上字体，可供造型时参考。

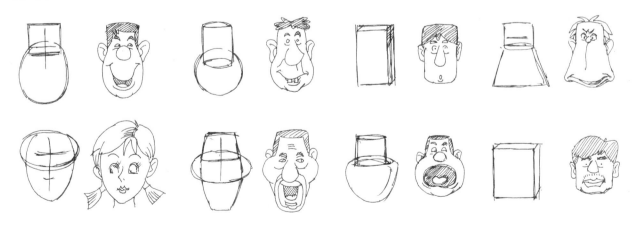

（2）五官的塑造

五官是每个人相貌的具体体现，是直接传递情绪的地方，也是最能反映人物性格和精神面貌的组成部分，也是心灵的窗户，人的喜、怒、哀、思的各种表情都是从五官表现出来的。常言道："感时花溅泪，恨别鸟惊心。""画龙点眼"的故事想必大家都很熟悉吧，它充分说明了画好眼睛的重要性。因此，对眼睛的夸张变形，效果是非凡的。鼻，是面部最突出的器官，也是脸部的中心，可以说是焦点聚集的地方。鼻子也是形态各异，有长鼻、短鼻、大蒜鼻、鹰钩鼻、酒渣鼻等，也是大有文章可做。嘴，它的形状因人而异，有大嘴、小嘴、阔嘴、厚嘴、瘪嘴、尖嘴、翘嘴等，千变万化的嘴为我们的夸张提供丰富的依据。耳朵，虽然相对其他器官来说次要一些，但仍是不可忽略的。耳朵的夸张同样可以增加幽默感。

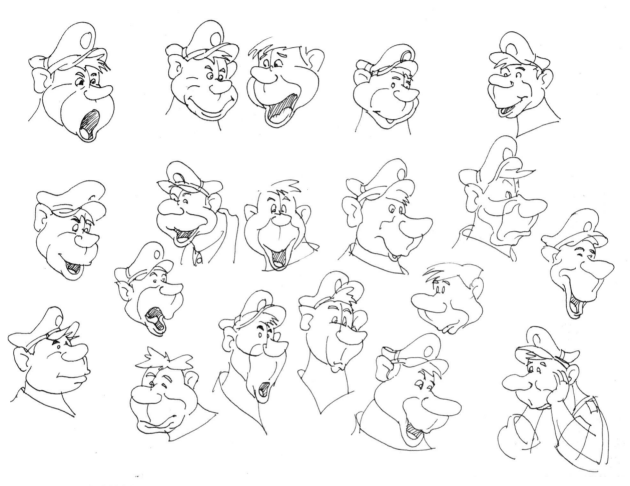

（3）面部表情的刻画

人的面部比例有"三亭五眼"之说，但是，为了突出人物的个性，可以用放大镜的方法来强调某一局部特征，如鼻子、眼睛、额头、下巴等。

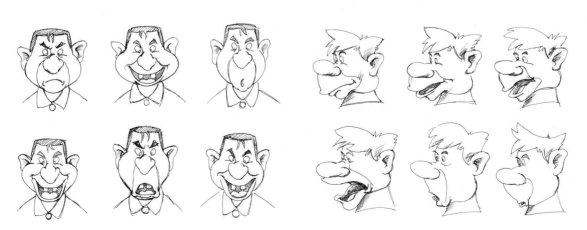

2.人物角色的形体塑造

（1）形体的比例

我们知道人的正常比例是7个头或7个半头。但有时会把头部画得很大，身子却很小；为了增加滑稽幽默，往往不是按正常的比例进行创作的，有时会把上身的比例加长或缩短；为了更讨人欢喜，甚至将人的比例只画2、3个头长。

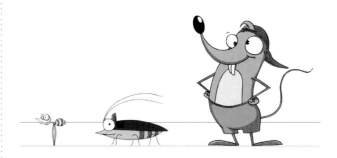

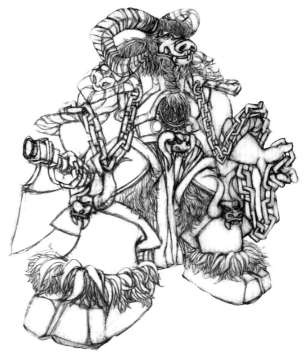

次要角色：音箱店老板、女主人

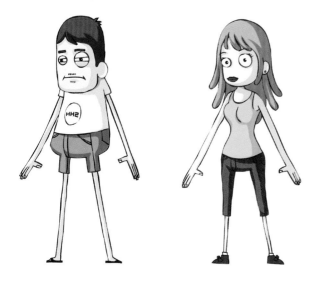

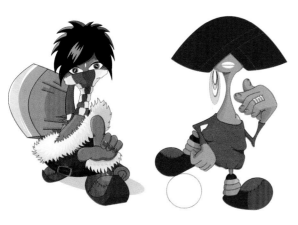

（2）形体的肥瘦

　　肥胖的形体有着力量、刚强、敦厚、质朴的性格，同时也能表现粗鲁、暴烈、呆笨、憨厚的另一个方面。瘦小的形体则表现出灵活机敏、精明干练的性格，但它也是弱小的、缺乏力量的另一个表现。

3.人物动态的设计

　　每个人职业的不同，也有着与其职业习惯动作相同的个性。如军人的威严神态，反映出机敏干练的动作神态；运动员的健壮形态，则是耐力、持久、强壮的代表等。典型的性格，表露出典型的神态。古人云"情动于中形于外"，就是这个道理。

　　根据动画表现的特点，动画角色的形体及动态设计强调从整体入手，主张对造型作空间的想象，却不只是某个角度的观察，而是要从多角度来表现对象。

　　其中对所要表现的对象的形体结构与运动规律的掌握是表现的前提。在掌握了人物结构的基础上，我们还应该从结构的角度去分析形体，将自然界中千变万化的各种复杂的形体加以简化，把它们都看成是基本的几何形体如圆形、方形等，再通过几何形体的叠加或分离等方法来设计角色的形体姿态。我们将这种方法称之为"几何形体归纳法"。

　　在进行角色动态设计时，应在运动规律的基础上，从形体的重心、动态线的走向、透视关系、动态线的运动趋势等几个方面入手，先整体后局部，渐渐地由表及里。动画中的动作是瞬间的，因此，在日常的学习中，应该多观察人物的典型动作并形成动态的连贯性的观察方法，做到速写常画、默写常有。

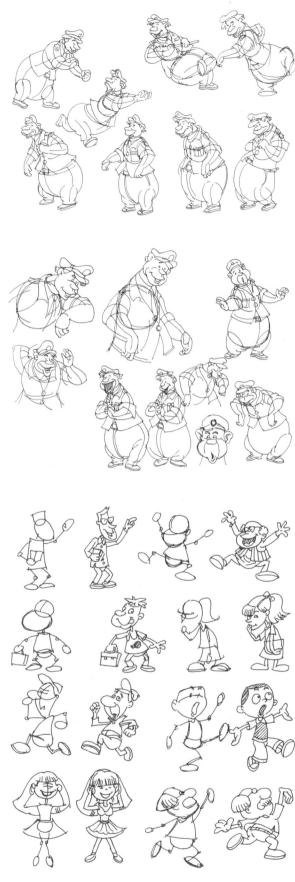

4.人物动画角色的服饰设计

动画的服饰丰富多彩，也是动画造型的特色之一。服饰的设定要始终围绕如何更好地衬托角色的性格特征而进行，并且还要考虑人物的年龄、职业特点、人物所属地域以及人物所处的时代特征等诸方面。

对各职业、各地域、各个年龄层次、性别以及各个时代的服饰特点的了解是搞好角色设计的前提。因此，平时的生活观察、日常积累非常重要。如果是我们广西的题材，就要考虑生活在广西的少数民族的服饰特点、民族风格等，需要强调的是创作是一些元素的运用，而不是照搬，原封不动的拿来主义是不行的，我们还要结合一些现代时尚的理念去创作富有个性的动画作品。

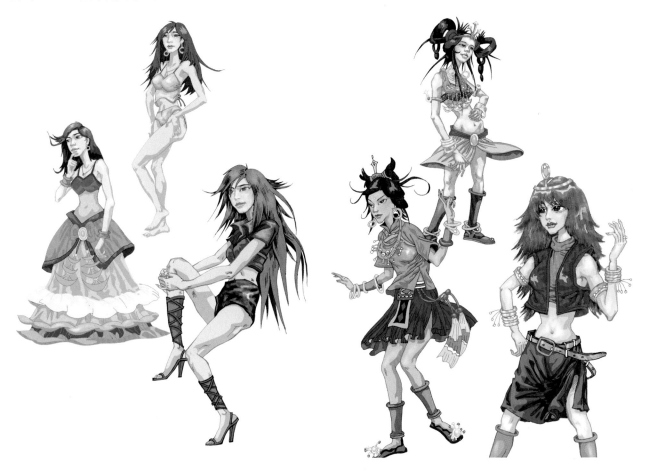

5.人物角色组合的造型关系

通常一部动画片里有多个角色组成的，他们相貌、外形、个性、高矮、肥瘦各有不同，要注意他们之间的彼此的相互联系，他们的排列组合，犹如辨识音乐中高低不同的音符。

下面我们来分析动画片《南瓜儿》人物角色的构成关系：

（1）（主角）南瓜儿：正义的化身，惩恶扬善。

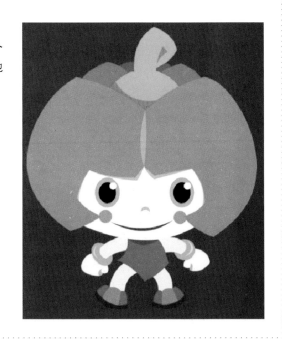

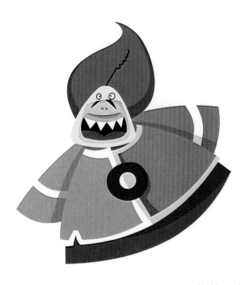

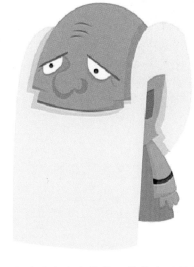

（2）（主角）地主：地方恶霸。他的头发有神奇的功能，有手却不用手，专用头发作武器，可以任意伸缩任意变形。

（5）（配角）老爷爷：收养南瓜儿的老人，和蔼善良。

（3）（配角）大嘴怪：有张超大的嘴，他的嘴专门用来吸收声音传达给他的老大——地主，专干坏事。

（6）（配角）老奶奶：收养南瓜儿的老人，和蔼善良。

（4）（配角）大眼怪：和大嘴怪狼狈为奸。他有只超级大的眼睛，能看见很远的地方，而且能将所看见的收入眼中为他的主人地主服务。

（7）（配角）巫婆：帮助人民行使巫术，为村民祈雨。

人物角色设定的比例关系：

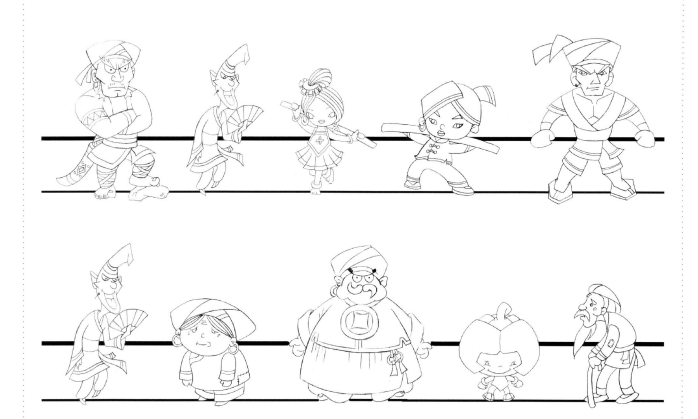

（五）动物角色的塑造基本要素

1.形的夸张

对于动物画，可以让它们有胖胖的指尖、大大的鼻子和肥胖的尾巴，显得和蔼可亲，使人联想到毛绒玩具。粗短的外形也是非常有吸引力的，它使凶残的动物如老虎、狮子、熊等变成温和的、毛绒绒的好玩的东西。

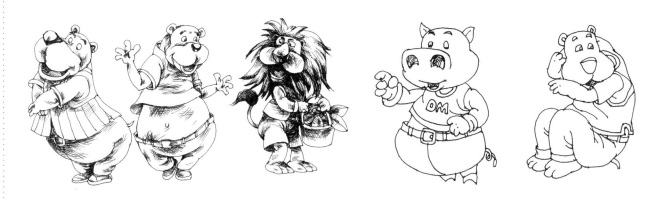

2.头部的夸张

聪明的动物有着比他们的身体相比巨大得多的头部。

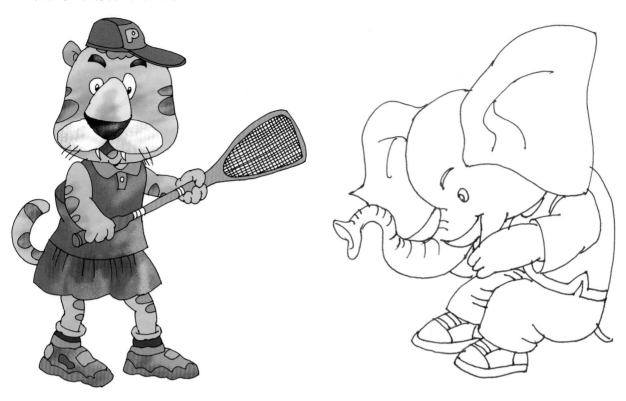

3.特征的夸张

在画动物形象时首先要抓住对象的第一特征。比如，在画鳄鱼时，可以从它的第一特征进行思考，鳄鱼加长而有力的口鼻，长长的尾巴以及细小的四肢，我们注意结合这些特征就可以设计出一幅很有趣的鳄鱼图形作品来。再比如，卡通狼的设计，只要抓住狼的主要特征口、鼻、尖牙齿、尖耳朵、灌木似的尾巴。再举个例子，如小兔子，如果没有棉球似的尾巴、大耳朵、突出的前牙、松软的脚和几根胡须，就不能称之为兔子。只要抓住以上的典型特征，无论你画得多么的古怪，都会被大家所接受的。总之，注意夸张动物典型特征方面，删简它们共性的方面。

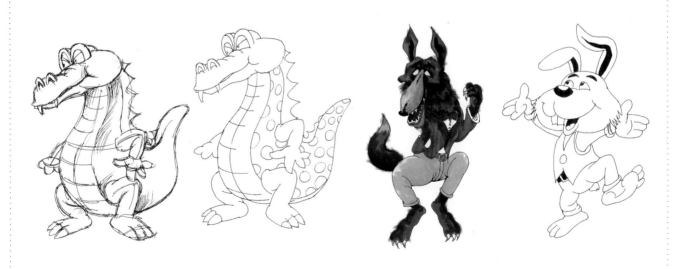

4.结构的夸张

（1）把写实结构变成漫画解剖结构

对于动物，角色的个性决定了你所选择的解剖结构的类型。如果你想创作一只可笑的、自以为是的老虎，就不能把它画得趴在地上——这看起来像食肉动物。反之，我们将它以人的姿势站立起来，使其看起来少些危险感。

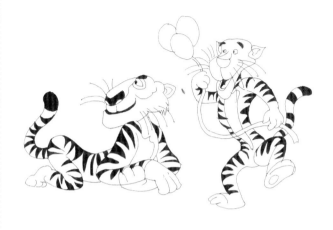

（2）熟悉动物关节的基本结构

研究动物的皮毛和肌肉下的骨骼，是画好动物卡通画所必须的，只有了解确切的解剖结构，才能更好地夸张它们。当然，有时也有另一种情况需要你画一些写实风格的动物，或者令动物行走时像一只真的动物。这个时候，你必须要掌握它们的关节结构。如将动物的骨骼像人物一样标出主要结构。同时也简化了一些不太重要的小结构。这样我们容易理解它们和表现它们。这个方法也适应狗、狮子、马等四足动物。

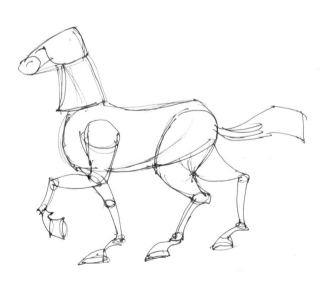

（3）增强幽默感

在观察现实动物时，你会发现动物肩部比腰宽，大腿比脚踝宽。如果将这一比例关系进行转换就可产生滑稽的效果。

画动物造型时，可以采用一两种方法，可以创作外貌更真实的动物，可以简化动物的外形，一个是比较写实的老虎，另一个是简化结构的老虎。将两只动物的身体用直立的方法来表现，即"拟人化"的方式来描绘，也能产生幽默的效果来。

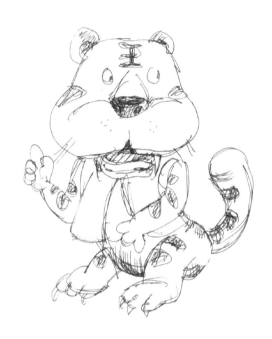

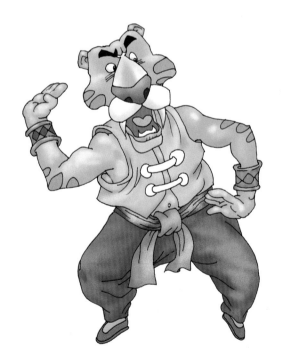

（六）常见的动物角色造型设计

1.哺乳类动物的塑造

（1）牛的塑造

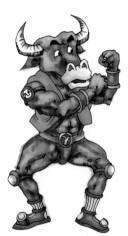

（2）马的塑造

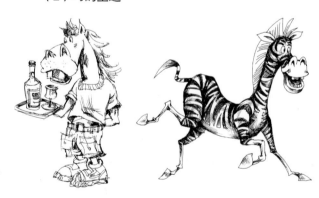

（3）虎的塑造

（4）鹿的塑造

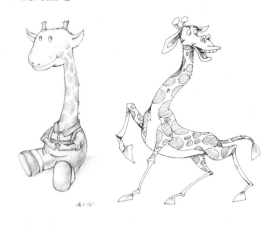

（5）袋鼠的塑造

（6）猪的塑造

（7）猩猩的塑造

（11）狮子的塑造

（8）猴子的塑造

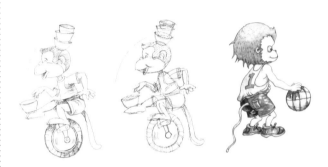

（12）象的塑造

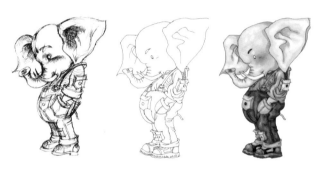

（9）老鼠的塑造

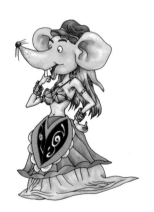

2.两栖类动物的塑造
（1）河马的塑造

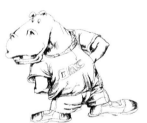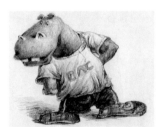

（10）熊的塑造

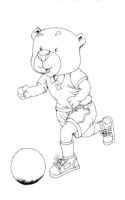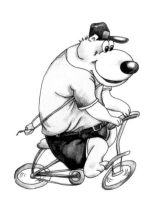

（2）青蛙的塑造

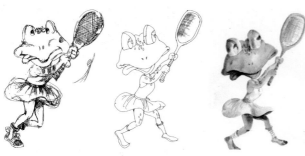

（3）鳄鱼的塑造

（4）龙的塑造

（5）恐龙的塑造

3.鸟类的塑造

（1）秃鹫的塑造

（2）鹰的塑造

（3）鹅的塑造

（4）鸡的塑造

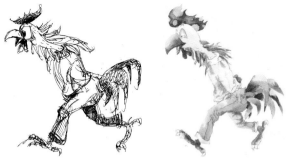

4.爬行类动物的塑造
（1）乌龟的塑造

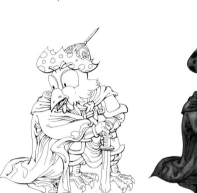

（5）鸭的塑造

（2）蜗牛的塑造

（4）毛毛虫的塑造

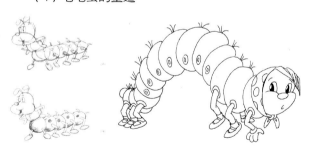

（6）各种鸟类的塑造

（4）蜘蛛的塑造

5.鱼类的塑造
（1）鲨鱼的塑造

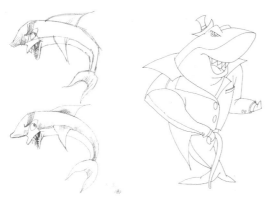
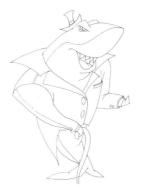

（2）其他鱼类的塑造

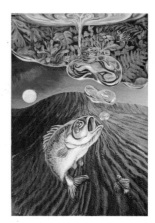

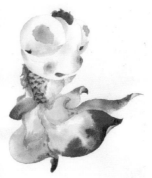

6.怪物的塑造

怪物是指客观世界中不存在的一种形象，是人们通过大脑的幻想而产生出来艺术形象。在设计这类动画造型作品时，我们要充分发挥我们的想象力。俗语说得好："画鬼容易，画人难。"这是因为鬼怪没有特定的结构及形象，我们可以任意创作，我们可以创作出四不像的怪物来。这方面我们可以借鉴古人对龙凤形象塑造的方法，我们仔细研究一下就不难看出古人是如何对龙进行塑造的，龙的头部像牛的头部，鼻子也像牛的鼻子，龙角像鹿角，龙身像蛇身，爪子像鸡爪，可以说龙的造型是集中了各种飞禽走兽的特点于一身。因此，每当我们看到龙的形象时，都会感觉到它是真实可信的一种动物存在。我们可以借鉴这种造型方法来创造出我们要设计的怪物形象。另外还可以采用一些特殊手段来进行形象的塑造。例如可采用元素代替、移行换位、嫁接、图形同构等表现手段进行怪物的塑造

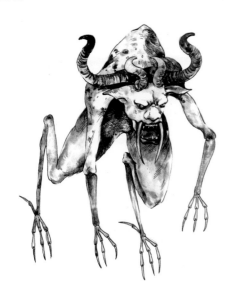
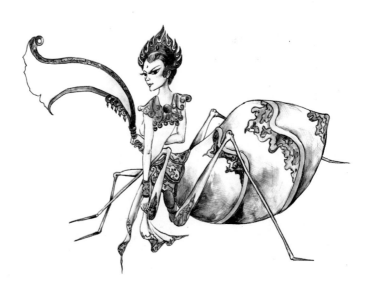

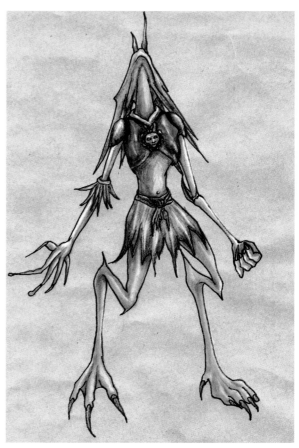

（七）动画场景设计

动画的场景又称之为"动画背景"，泛指给角色的表演提供的空间环境。在动画片中，我们通常把不能动的一部分称为"动画背景"。动画场景不是一幅单独的绘画作品，它是动画镜头的一个组成部分，只有和动画配合在一起才能成为一幅完整的画面，这也是动画场景不同于一般绘画的区别所在。

一部动画片一般会出现几个甚至上百个场景，其涉及的内容也相当广泛，因此，在进行正式创作设计之前，作者对空间构成要素的了解和掌握就显得尤为重要。必须掌握山川、河流、花草树木、风雨雷电、日出日落等自然景观的塑造规律；还要了解各种典型建筑如桥梁道路、摩登大厦的造型特色等；还必须具有赋予浪漫幻想的虚拟空间形象：如星球天体世界、宇宙时空等，生活用具如床、桌、椅等。

在进行动画场景设计时，要充分考虑、仔细推敲动画片的内容与主题、故事情节、环境地点及场景空间的景物体貌与角色的组合关系，如大小、高低、曲直、明暗等造型因素的对照展示。在此基础上，还要表现出时空变化中的色彩构成、影调变化等关系。

现代设计造型丛书 ● 动画设计造型

XIANDAI SHEJI ZAOXING CONGSHU ● DONGHUA SHEJI ZAOXING

　　同时还要注意的是，在进行场景设计时一定要处理好场景与动画角色之间的前后空间关系，并要确保动画角色始终处于第一视觉层次。下面是一部描写广西桂林山水故事《伏波山传奇》的动画场景设计，设计者首先要抓住广西桂林山水的地貌特征来进行场景的创作。

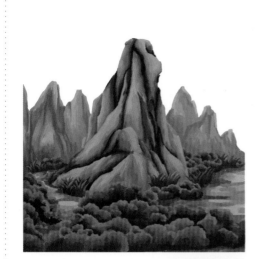
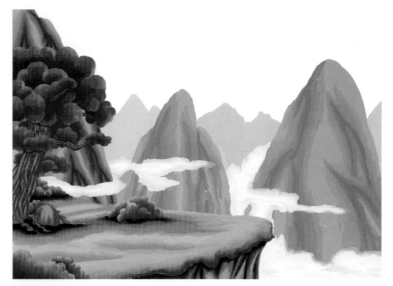

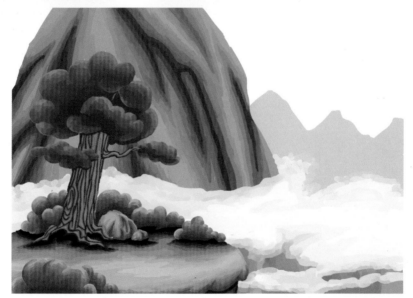

　　《海狸和熊》的故事是发生在大森林里的，因此动画场景设计必须要反映出原始森林的自然形象，例如树木、花草等各种不同的植物。

《海狸与熊》场景设计之一

《海狸与熊》场景设计之二

如果动画故事是反映城市生活的，就要注意大街小巷的建筑特色。发生在室内的故事情节，场景设计要考虑到主角生活的室内环境，如卧室、书房、餐厅等场景组合构成。场景设计最主要最重要的是它的绘画风格是否与角色风格相统一、协调，场景的色彩、色调要有主调。

街道场景设计之一

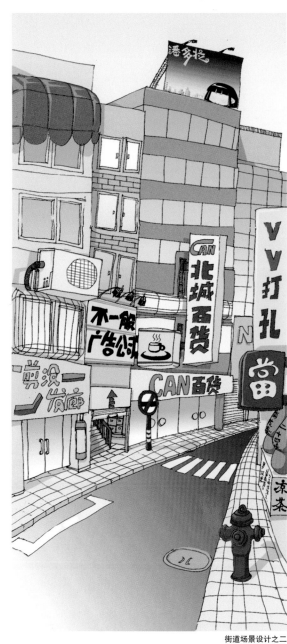

街道场景设计之二

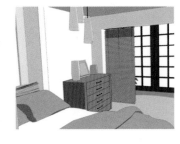

卧室、餐厅、书房场景设计

04 动画造型设计常见的表现形式

　　动画造型设计的技法种类很多，宽泛地说绘画的诸种形式都可以作为动画造型设计表现技法，每一种技法都有自己的特点。

　　一、铅笔表现风格的动画造型

　　铅笔是动画造型表现技法中历史最久的一种，也是最常用的一种表现形式。铅笔有软硬之分：H表示硬度，型号有H到6H，号码越大表示铅笔的硬度越大；B表示软度，型号有B到6B之分，数字越大表示越软，也越暗。

　　由于这种技法所用的工具容易得到，技法本身也容易掌握，绘制速度快，空间关系也能表现得比较充分。

　　黑白铅笔画，图面效果典雅，尽管没有色彩，仍为不少人偏爱。彩色铅笔画，色彩层次细腻，易于表现的形象的轮廓和丰富层次。色块一般用密排的色铅笔线画出，利用色块的重叠，产生出更多的色彩。也可以笔的侧锋在纸面平涂，涂出的色块系由规律排列的色点组成，不仅速度快，且有一种特殊的类似印刷效果。

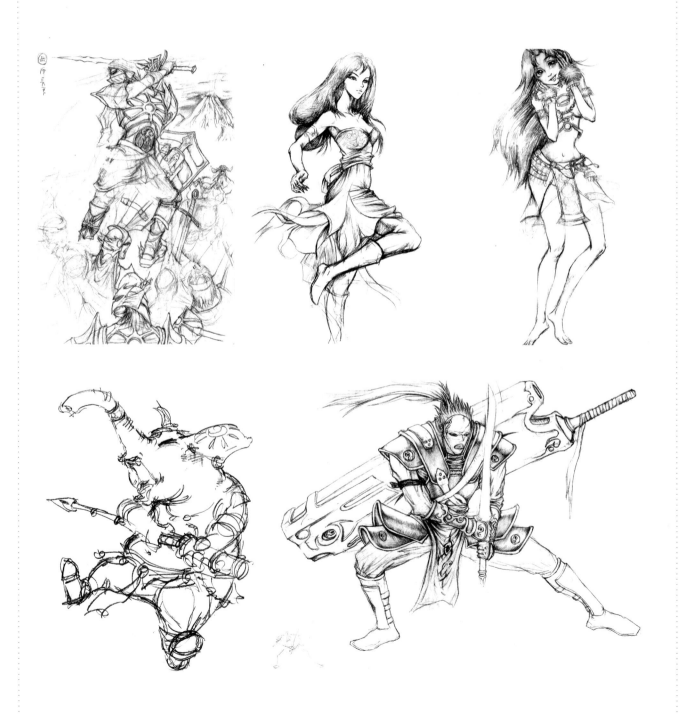

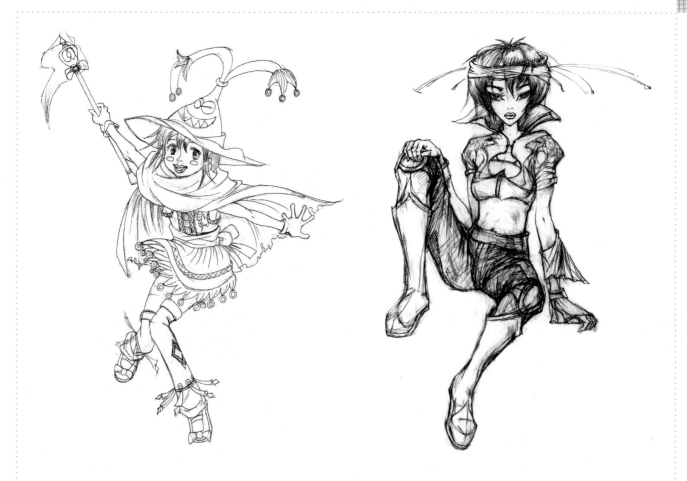

二、钢笔表现风格的动画造型

钢笔质坚，画线易出效果，尽管没有颜色，但画风严谨细腻。钢笔技法在表现黑白方面比铅笔要更加强烈，视觉冲击力更强。在动画造型技法中，除了用于淡彩画的实体结构描绘外，自己也可以单独成章，细部刻画和面的转折都能做到精细准确，多用线与点的叠加表现对象的层次。

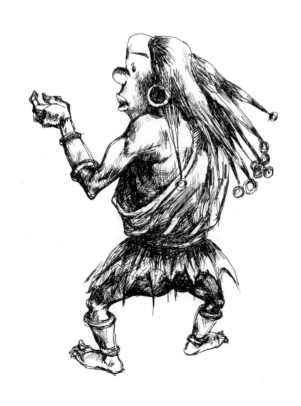

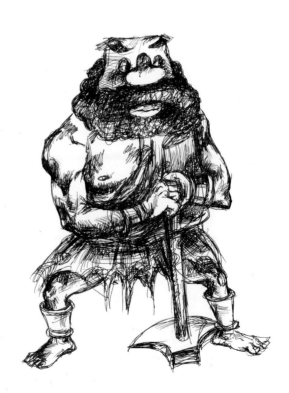

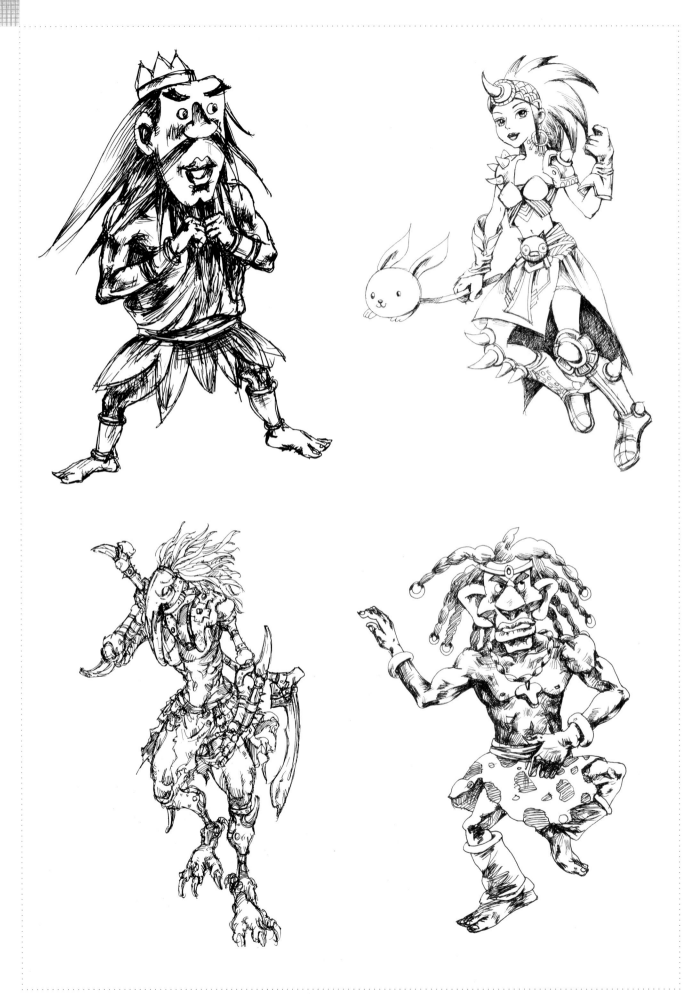

现代设计造型丛书 | + 动画设计造型

XIANDAI SHEJI ZAOXING CONGSHU • DONGHUA SHEJI ZAOXING

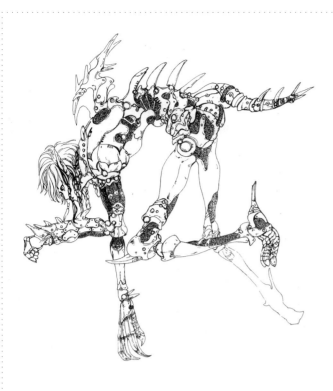

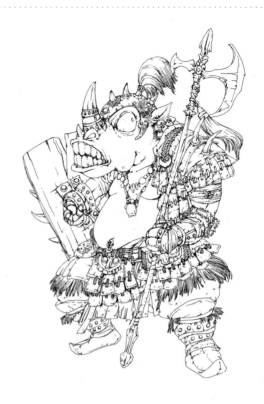

三、水粉画表现风格的动画造型

水粉色表现力强，色彩饱和浑厚，不透明，具有较强的覆盖性能，以白色调整颜料的深浅。用色的干、湿、厚、薄能产生不同的艺术效果，适用于多种动画造型的表现。使用水粉色绘制动画形象生动而逼真。水粉绘画的技巧性非常强，由于色彩干度较高，颜色较浅，掌握不好易产生"怯"、"粉"、"生"的毛病。

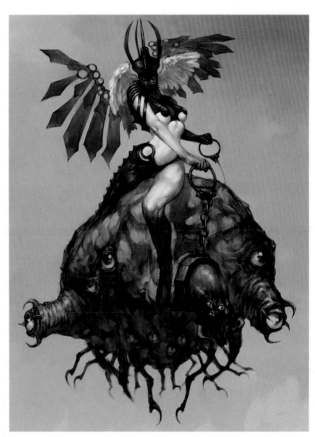

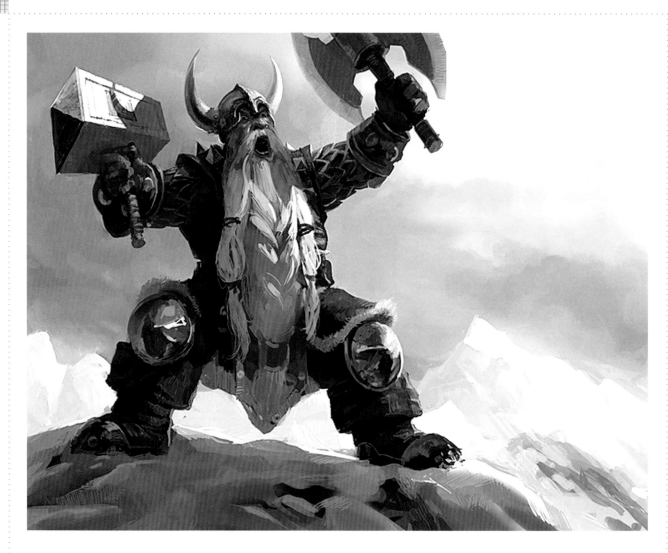

四、水彩画表现风格的动画造型

水彩色彩淡雅，层次分明，结构表现清晰，适合于表现人物的结构变化，尤其是对形象的质感和肌理方面的表现有独特的效果，极大地丰富了空间环境。水彩的色彩明度变化范围小，画面效果不够醒目，作画较费时。水彩的渲染技法有平涂、叠加及退晕等。

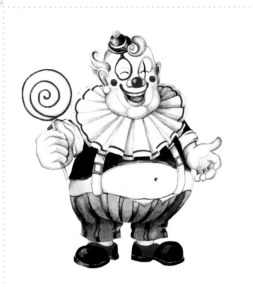
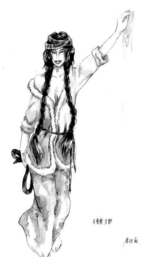

五、马克笔表现风格的动画造型

马克笔分油性、水性两种，具有快干，不需用水调和，着色简便，绘制速度快的特点，画面风格豪放，类似于草图和速写的画法，是一种商业化的快速表现技法。

马克笔色彩透明，主要通过各种线条的色彩叠加取得更加丰富的色彩变化。

马克笔绘出的色彩不易修改，着色过程中需注意着色的顺序，一般是先浅后深。

马克笔的笔头是毡制的，具有独特的笔触效果，绘制时要尽量利用这种笔触特点。

马克笔在吸水与不吸水的纸上会产生不同的效果。不吸水的光面纸，色彩相互渗透五彩斑斓；吸水的毛面纸色彩洇渗沉稳发乌，可根据不同需要选用。

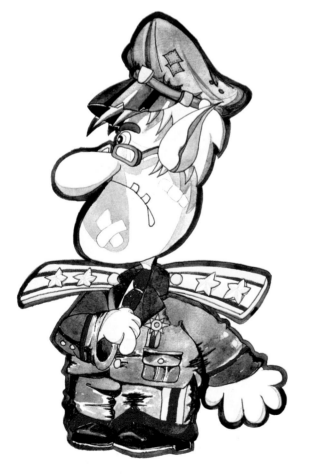

六、铅笔淡彩表现风格的动画造型

　　铅笔淡彩是指先用铅笔将动画角色造型设计好，然后再用水彩上色。这种风格绘制出来的动画造型作品，有着融合自然、流畅，变化丰富、细腻、微妙的特色，通过笔法及水分的控制，能创作出与其他绘画形式截然不同的独特风格作品。

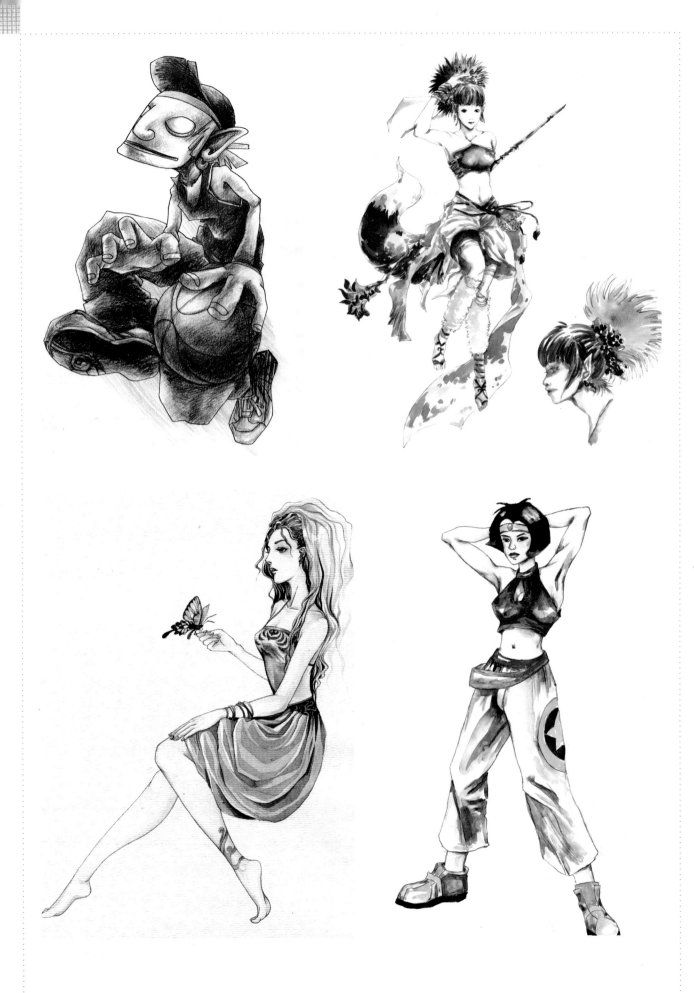

七、钢笔淡彩表现风格的动画造型

钢笔淡彩是指先用钢笔将角色画好后，再用水彩上色的一种表现形式。这种风格绘制出来的动画造型作品，形象突出、厚重，对比强烈，色彩丰富，层次分明，有着很强的视觉冲击力，也是比较常用的表现形式。

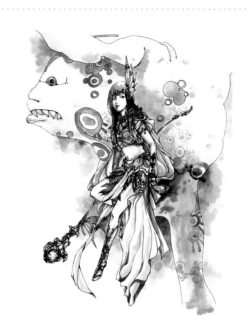

八、ＣＧ风格的动画造型

ＣＧ是英文Computer graphics(计算机图形图像)的缩写，是指用计算机软件绘制出来的动画造型作品。它的表现形式非常丰富，完全可以表达出过去传统绘画形式，例如油画、水彩画、水粉画等，可以模仿出那种表现逼真、质感强烈的绘画效果。通过计算机图形图像技术处理还可以用来表现虚拟和幻想空间，再现了一个视觉上的"真实的世界"。因此，可以这样说，计算机图形图像技术的发展及运用给电影技术和动画技术带来了空前的繁荣，也使得这些作品更加吸引观众的目光，从而增加了动画作品及电影作品的艺术感染力。例如电影《指环王》、《哈里·波特》、《英雄》、《满城尽带黄金甲》等都大量运用了计算机数码技术，无疑丰富了电影的表现力和视觉冲击力。而三维动画电影更是目前动画片的常用的形式，这方面的作品也是十分的丰富，数不胜数。

目前以计算机软件制作的美术作品、插画、动画造型也是非常的广泛。通常使用的计算机二维、三维软件有Photoshop、Corel DRAW、Painter、Flash、FreeHand、Illustrator、Maya、3Dmax等，它们各自都有各自特点，要根据情况分别使用。如果要模仿绘画特殊效果，最好使用Painter这个软件。下面我们来欣赏用计算机软件绘制的动画造型作品。

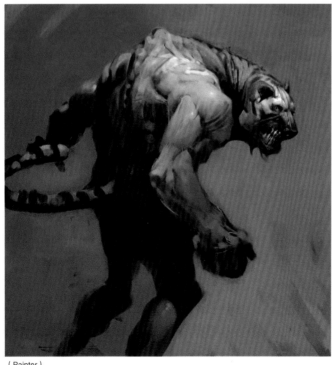

（Painter）

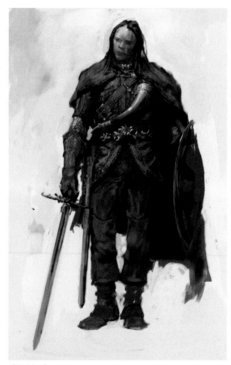

（Painter）

2003' LIANG'S
CoreIDRAW 10

SMITH & WESSON

史密斯·威生左轮手枪

＋动画设计造型　现代设计造型丛书

05 三维动画造型设计

三维动画是目前动画电影行业里的主流表现形式，一些较大的动画影片，如《海底总动员》、《冰河世纪》、《汽车总动员》等，主要都是由三维软件来制作的。

在目前的电影行业中，三维制作也越来越多地参与到电影的后期制作当中。在电影场景、角色设定、气氛渲染方面，既能节省制作成本，又使电影的表现力和视觉冲击力大大加强。如在影片《后天》中冰雪的场景的表现上、在影片《金刚》中的动物角色的表现上、在影片《黑客帝国》中的气氛渲染上，无不体现出三维动画制作的优越性。

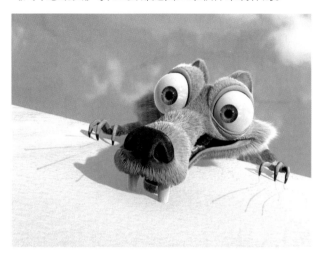

同时，在游戏的开发上，三维也起到了举足轻重的作用。在一些大型游戏的过场动画、角色设定、场景设定方面，主要是由三维软件制作完成。如《魔兽世界》、《A3》、《反恐精英》、《实况足球》、《极品飞车》系列等。

近些年在网络当中有一个名词非常流行 —— CG，CG是英文Computer graphics(计算机图形图像)的缩写，而制作CG的人则被称之为CGer。这里所说的三维动画造型就是CG的一种，它是使用特定的计算机三维制作软件如maya/3d max等，以点、线、面为元素，通过建模、材质、骨骼、灯光、动画、渲染等方法，表现虚拟的角色或者场景（包括物品）的形状、立体感、空间感、光影、质感、运动的一种表现手段。三维动画造型具有以下几个特点：

1.具有很强的立体感、空间感、质感（三维造型的二维渲染除外）。

2.造型可以在两个关键帧之间进行，移动、旋转、缩放、变形为四种基本的运动，角色运动通过绑定的骨骼的运动进行带动。

3.可以多角度进行渲染观看。

一、角色造型

一个角色造型的好坏取决于多方面的因素，在这里需要强调的一点是三维角色造型的可行性和方便性，所谓可行性是指制作出来的三维模型是否能够制作动画，而通常在网上看到的许多漂亮的模型都只能作为静帧来表现，很难添加骨骼进行动画调节；所谓方便性是指模型在绑定骨骼之后是不是可以方便地调节动作，而不至于出现模型扭曲、破面、变形等问题。如果作为三维动画造型，虽然做得非常好看，但是不能调节动画，或者调节动画十分困难，也是没有意义的。因此可行性和实用性是三维角色造型的基础。

1.可行性

在这里首先要明确的是，我们将要制作的是三维动画，而不是三维插图，所以制作出来的角色能用来自由地调节动画是一切的基础，如果制作出来的模型很漂亮，而不能进行动画调节，或者不方便进行动画调节，这样制作出来的角色也就毫无意义。一个动画角色的成功与否，当然其设计是否美观非常重要，但是更为重要的是使用角色的动态来表现角色的生命力，只有角色动起来，动得生动，才能为角色赋予生命，才能成为一个成功的角色。

这里所说的可行性要从两方面去分析：

一是电脑的限制，在制作动画的时候会有很深刻的体验，就是最终决定动画是否能够顺利做出来的一个决定性的因素是电脑的速度，然而再快的电脑对于大型的场景和众多的角色也无能为力，因此就要求无论在制作场景还是角色的时候都要尽量地减少模型的面数，面数越少，机器运算量越小，制作起动画来也就越顺利。很典型的例子就是现在所接触的三维的游戏，包括《魔兽世界》、《天堂Ⅱ》等大部分的角色和场景都是"lowpoly"，也就是低面建模，每个角色大约在1000个面以内。这样就保证了即使是在比较普通的机器上，运行游戏一样可以比较顺畅。

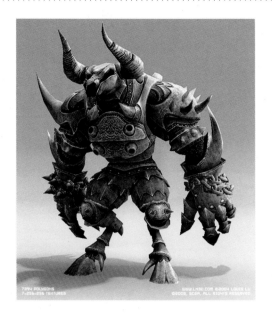

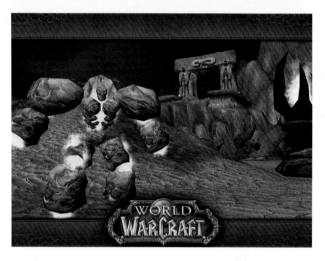

讲到这里也许会有人问，为什么这些游戏的角色或者场景都是低面建模，表现的效果却很逼真，很多人制作一个角色可能就有十几万个面，效果却很一般？是的，模型面数确实是一个角色表现好坏的非常重要的因素，很多好莱坞的优秀影片中制作的角色都是高面建模，只有保证模型有一定的面数，才能让角色显得细腻、真实。然而当没有条件制作非常细腻的模型的时候，也就是我们的电脑或者任务不允许制作这么精细的模型的时候，如何利用有限的面，如何优化分布角色模型的线条就显得尤为重要，而且制作角色的另外一个很重要的因素"贴图"，可以在很大程度上弥补角色面数的缺陷。贴图的绘制是在制作三维造型过程当中一个非常重要的环节，它甚至比建模更为重要。三维造型上的细节制作的好坏，很大程度上影响着整个模型的好坏，而制作细节又是最耗费面数的，这个时候使用绘制精美的贴图，不仅可以达到很好的效果，同时不用增加模型的面数。

二是模型的限制，这里所说的"模型的限制"是指什么样的模型可以用来调节动画。需要注意的是，制作三维造型并非把场景或者角色做出来就行了，外形只

是最基本的要求，制作时还要注意模型是否符合布线规律。也就是说在制作模型的时候要注意角色的布线的合理性，既能表现形体，又要符合布线的规律。需要强调的一点很重要的布线原则是：使用四边面而尽量不要出现五边面和三角面，尤其是五边面在模型圆滑的时候很容易使得模型不够平滑而降低了模型的质量，当然超过五边的面更是如此。

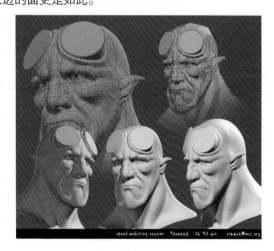

2.快捷性

模型是建起来了，布线也合理，但是在调节动画的时候仍然会出现很多问题，如在调节角色模型较大动作的时候，模型出现扭曲、破面、折叠等现象。因为可能大家在建模的时候忽视了很重要的一点，就是模型的建立是为了调节动画做准备，在布线上要尽量方便制作和调节动画，这就要求在制作角色的时候，在某些关节部位，尤其是活动角度比较大的部位，像肩膀、臀部、肘关节、膝关节等有意识地增多线条，以保证在调节较大的动作时关节的圆滑。

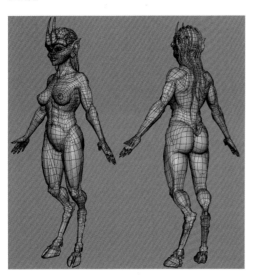
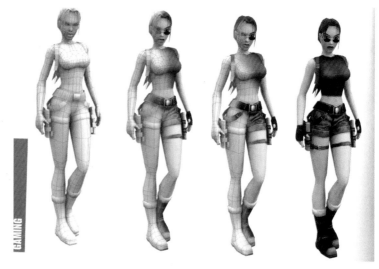

另外一点要注意的是，为了方便调节动画而制作模型，如果留意一下目前的几部三维动画片，如《机器人历险记》、《超人总动员》等影片，不难发现一些特点，像《超人总动员》，影片中的角色基本上都是穿着紧身的衣物，制作模型的衣物不但会大大增加模型的面数，而且若想衣物制作得真实、自然，还要花费大量的时间在动力学运算上，如果场景大或者人物多，实际上给动画制作增加了非常大的难度，所以很多动画影片都巧妙地回避这个问题。而像《机器人总动员》，影片中的角色活动面积较大的关节都制作得较细，或者干脆就是插到一起的。在很多别的动画影片当中也同时注意到了这个现象，角色的关节处，一般制作得较细，而通常的做法是把模型制作得细胳膊细腿，而这就大大方便了模型的骨骼的绑定、权重的分配以及后边动作的调节，巧妙地回避了在关节部位容易出现的折叠、破面、扭曲等现象。

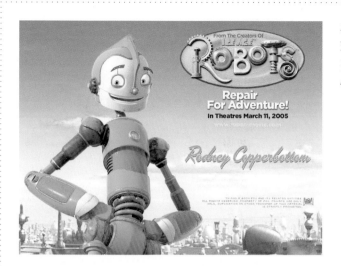

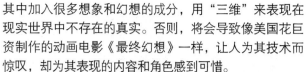

其中加入很多想象和幻想的成分，用"三维"来表现在现实世界中不存在的真实。否则，将会导致像美国花巨资制作的动画电影《最终幻想》一样，让人为其技术而惊叹，却为其表现的内容和角色感到可惜。

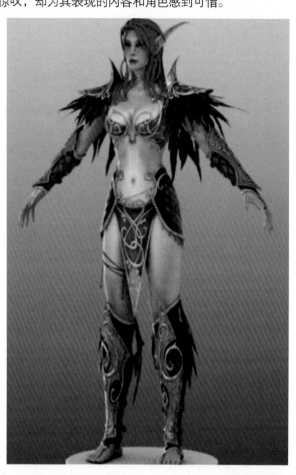

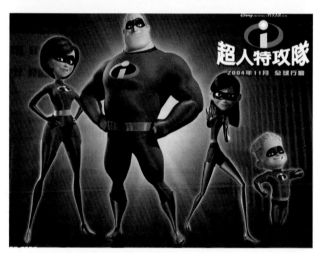

3. 三维角色造型的表现手法

要制作一个好的角色，只是满足其可行性和方便性是不够的，更重要的是角色必须能够打动人。

（1）写实角色

这一类型的角色强调真实感。无论在造型、光影效果、质感等方面都应模拟现实世界的真实效果，且充分表现出细节。但也不是对现实世界的原版照抄，而是在

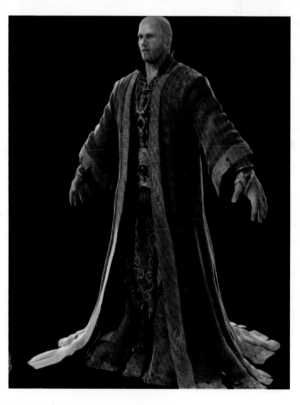

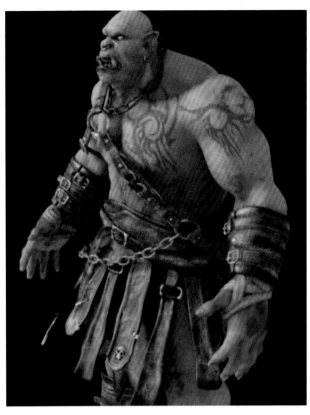

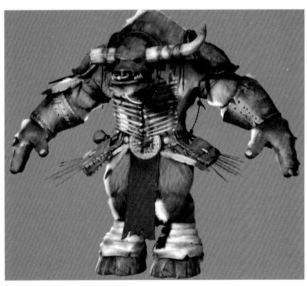

（2）卡通角色

卡通角色的造型宜简洁，而并非简单，合理地运用夸张、变形等手法，突出地表现角色造型的特点，但需注意角色造型的夸张手法应与场景相统一，以求得前景与背景的呼应和协调。

在制作一个角色之前，应当先绘制角色的设定稿，根据动画前期的剧本，对角色的性格、形象、服饰、配件等有了一个基本的认识，在此基础上要先把想象中的角色画到纸上来，虽然最终制作出来的角色在感觉上和最初的草稿有一定差距，但是至少可以让制作者有更直观的认识，减少在三维模型制作过程中的反复修改。是角色的原始设定图稿，将这个没有其他角度的设定稿制作成一个三维角色的模型，因此需要先对其进行仔细观察。

这是一个比较有趣味性的农民的形象，脑袋长得有点像萝卜，头戴一顶草帽，脸上贴着狗皮膏药，长着小胡子，身上穿着打着补丁的坎肩，一颗大扣子使得角色越发的可爱。

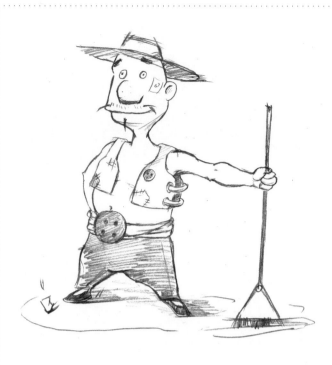

选择多边形的一半进行删除，再应用"对称"修改器，将多边形删除的一半对称出来，这样可以很方便地制作对称的模型，只需要调整模型的一半，就可以完成模型的制作。

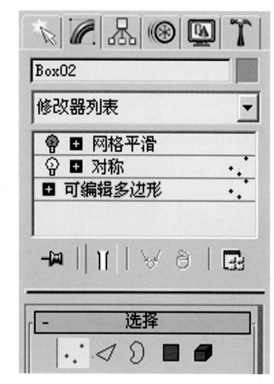

1) Editable Poly建模的基本方法

角色的建模基本上只使用"Editable Poly"，它是一种通过控制"顶点"、"边"、"边界"、"多边形"、"元素"这五种子层级来编辑物体的建模的方法。也是在角色建模中最为常用的方法，像平时在游戏中的低面角色（Law Polygon）建模,和常见的"Polygon"建模就是说的这种方法。

2) 头部的建模

建模的基本流程是先在窗口中创建一个"box"，按右键属性弹出右键菜单，选择"转换为可编辑多边形"命令，将"box"转变成可编辑多边形。

再为多边形添加一个"网格平滑"修改器，以查看编辑时的模型圆滑之后的效果。

在【可编辑多边形】修改器的次物体级别有【移除】和【切割】两个工具，通过【切割】工具，将模型进行面的切割，在切割的时候要尽量地保持四条边的面，尽量不要出现五条边以上的面，以免模型在圆滑之后出现问题。通过【移除】工具，可以将模型当中多余的线条和点移除，而不破坏现有模型的完整性。

通过【移除】和【切割】两个命令对模型的头部进行深入的刻画，逐渐塑造出模型头部的造型、五官的细节等。

用和制作头部同样的方法制作出模型的身体部分，注意在胳膊的关节部分适当增加节点数，以保证在之后的动画调节中关节活动时的圆滑。

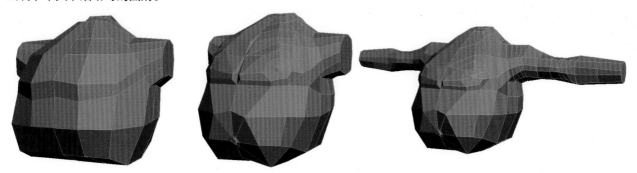

使用【附加】命令将头部和身体组合成同一个可编辑多边形，将脖子下边的面和身体顶上的面用键盘上的De-lete键删除，用【焊接】命令，选取头部和身体上刚刚删除面的边缘上的点，将头部和身体部分焊接起来。

通过【挤出】命令以及【切割】和【移除】命令等，完成模型手部和腿部的制作。

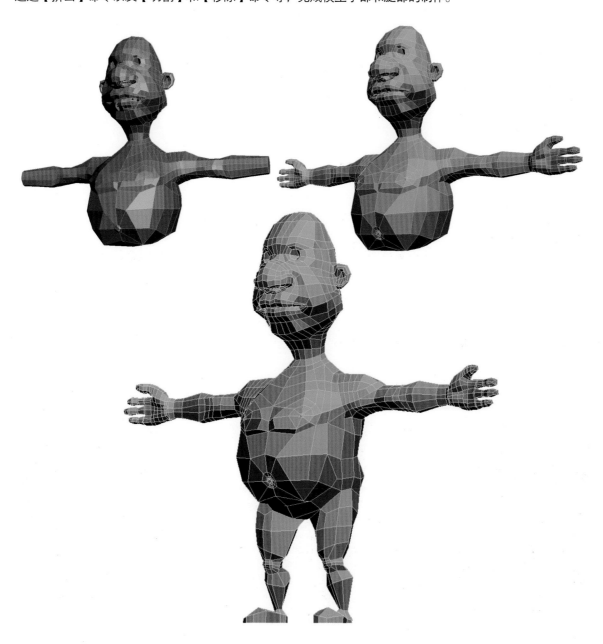

现代设计造型丛书 ┃ ＋ 动画设计造型

XIANDAI SHEJI ZAOXING CONGSHU ● DONGHUA SHEJI ZAOXING

上衣的制作方法也是用制作头部的方法，只制作一半，待衣服的模型建好之后，将修改器中的命令塌陷，然后再进行调整，使得衣服不至于太对称。增加补丁、纽扣等细节的制作。

制作完成裤子的模型，根据裤子的形状，用【线条】工具绘制出腰带的形状，使用【挤出】修改器和【壳】修改器制作出腰带的模型，完成鞋子模型的制作。

逐步完善模型服饰、胡须、眼睛等细节的制作。

制作完成后给场景添加一盏"天光"，通过高级照明中的光跟踪器进行渲染，观看制作贴图以前模型的效果。

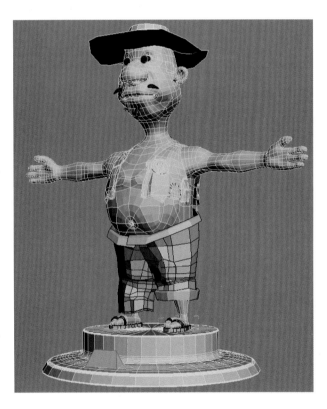

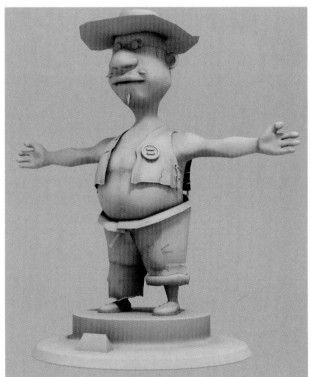

XIANDAI SHEJI ZAOXING CONGSHU ● DONGHUA SHEJI ZAOXING
现代设计造型丛书 + 动画设计造型

3）贴图

使用【UVW展开】修改器中新增的【Pelt】工具，可以轻易地展开角色的贴图，并使用默认的棋盘贴图，实时观看贴图分布是否均匀。在【编辑】窗口中，导出贴图，到Photoshop中进行贴图的绘制，从Photoshop直接保存PSD格式的图片，贴到模型上，可以一边绘制贴图，一边观看效果。

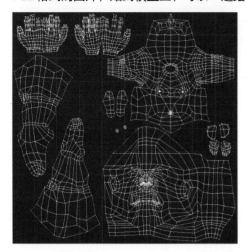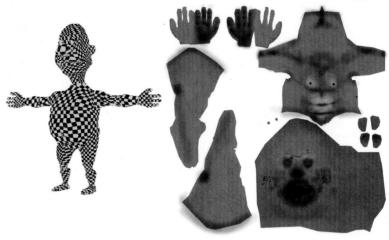

使用同样的方法，完成角色服饰的贴图的制作。

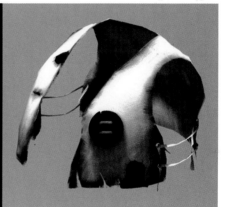

4）材质

人物的皮肤材质使用了Mental ray中自带的SSS Fast Skin Material(皮肤材质)，借助Mental ray的灯光和全局光渲染，可以制作出十分逼真的皮肤。

渲染输出角色模型，观看最终效果

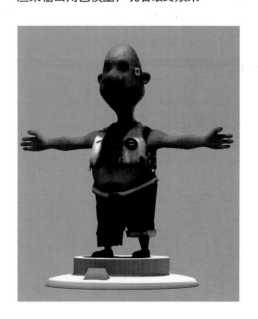

二、场景设定

1.场景设定的基础

在进行场景设定之前，首先应明确场景的主题。如动画影片《冰河世纪》中，场景的主题就是"冰"，《海底总动员》场景的主题是"海"，《机器人总动员》场景的主题是"机器"。在主题明确之后，再对场景进行总体细致地规划，以达到配合角色、剧情来烘托气氛的目的。

在场景对象的塑造上，应使造型手法统一。例如写实场景应该以真实世界的对象作为参照，而卡通场景则可以将对象造型做夸张和简化处理。此外，趣味性和幻想性也是使场景出彩的重要因素。

在场景色调的把握上要力求统一，不能喧宾夺主。可在色相、色彩明度和色彩饱和度等方面做出相应的调和。在画面中，应以某一色系作为主体色，再根据剧情需要使用小面积的对比色来调节画面效果，丰富场景中色彩的变化。

在场景的氛围把握上，应注意增加画面的层次，丰富画面效果，以达到引人入胜的目的。如雾效可以增加场景的空间感，爆炸等效果可增加场景的视觉冲击力，而光溢效果则会增加场景的神秘感等。

镜头对于动画场景气氛的渲染也十分重要，镜头的焦距、视角、景深等特性的改变将使场景带给观者不同的心理感受。

2.可行性

与三维角色设定一样，三维场景制作的可行性同样取决于面数的多少。在场景建模时，如果产生过多不必要的面数，将影响渲染的速度。因此，在处理一些远景和场景对象表面的特殊纹理时，为节省模型面数，常会采用贴图的方式来表现。

3.三维场景的造型规律和表现手法

（1）写实场景

这一类型场景强调场景的真实感。在场景造型、光影效果、材料质感等方面都应模拟现实世界的真实效果，且充分表现出细节。但应注意真实感与趣味性的结合，若在造型方面完全复制现实世界，就失去了用三维软件制作场景的意义。

（2）科幻场景

科幻场景要求在造型上做到奇异、怪诞，描绘一个脱离现实生活的理想世界，也可将毫不相干的对象进行重组，营造一个异于常理的场景效果。

（3）卡通场景

卡通场景的造型宜简洁，并将夸张的笔触着力用于突出场景对象的特点上，但需注意场景的夸张手法应与角色的造型手法相统一，以求得前景与背景的呼应和协调。

4.三维动画场景制作步骤

先在视图中创建一个长方体，为其设置一定的段数。将长方体转换为可编辑多边形，运用【细化】和

【切角】命令对长方体进行编辑，通过移动顶点来调整房屋基座的造型。

调整完成后，从修改器列表中为模型添加【网格平滑】命令，以平滑模型表面，如图所示。

运用【线】工具绘制出墙体截面，再使用【挤出】命令创建墙体模型（注意挤出段数的设置），并将模型转换为可编辑多边形。通过调整顶点位置来修改墙体的造型，最后使用修改器列表中的【平滑】命令，使墙体表面变得圆滑。使用【布尔】工具制作窗洞。

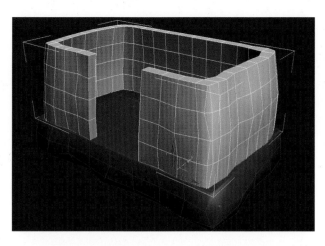

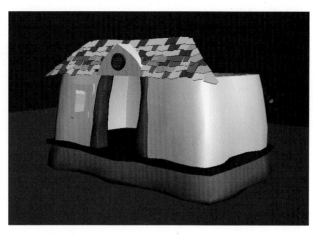

运用和制作墙体相同的方法完成窗框的制作。

通过将长方体转化成编辑多边形进行编辑，再使用【平滑】命令细化对象的方法，来制作房屋基本构件的模型。

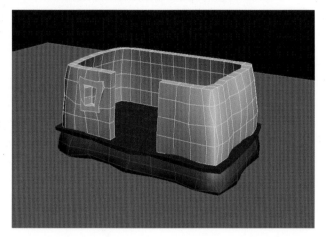

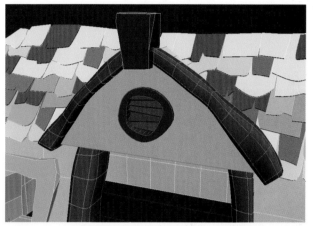

通常制作屋顶瓦片时，可通过为屋顶制作整块模型再使用贴图的方式完成，也可以通过为瓦片单块建模再组合到一起的方式来完成。前者的优势在于模型面数少，后者的优势在于瓦片的立体感和层次感会很丰富。在这里，可选择用后者的方法来制作瓦片。

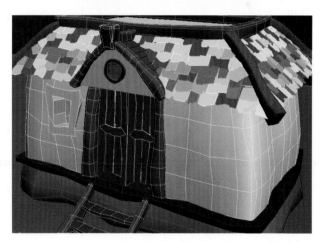

再使用【车削】等命令完成房屋其他细部构件的建模，最终完成效果。

在修改器列表中使用【UVW展开】命令为模型覆上贴图。

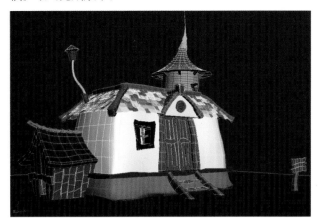

为模型场景设置一盏【平行聚光灯】，模拟太阳光的方向和角度。再为场景添加一个【天光】模拟天空环境光的效果。使用【光跟踪器】渲染场景，并观察场景模型在光照环境中的效果。

在Photoshop中根据展开的模型网格制作表面贴图和凹凸。

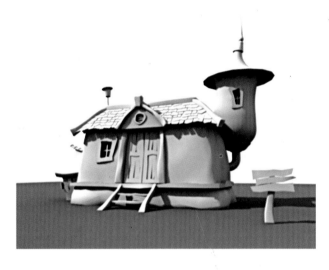

为瓦片分别赋予相应的材质，注意材质的变化和统一。

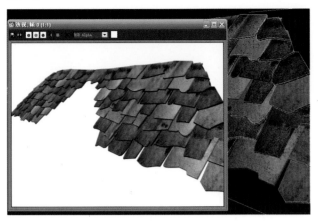

为场景中的其他模型赋予材质。

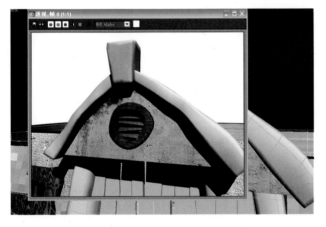

运用修改器列表中的【Hair】和【Fur】命令在场景中制作出草原效果。渲染场景，观察模型的材质效果。

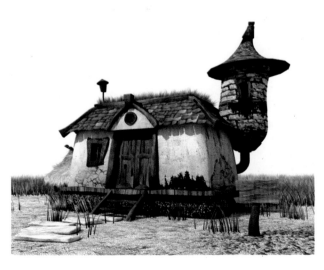

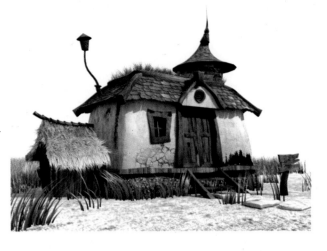

调整材质和光源，并为场景添加一个天空的环境贴图，渲染出图。

一、二维动画角色造型作品欣赏

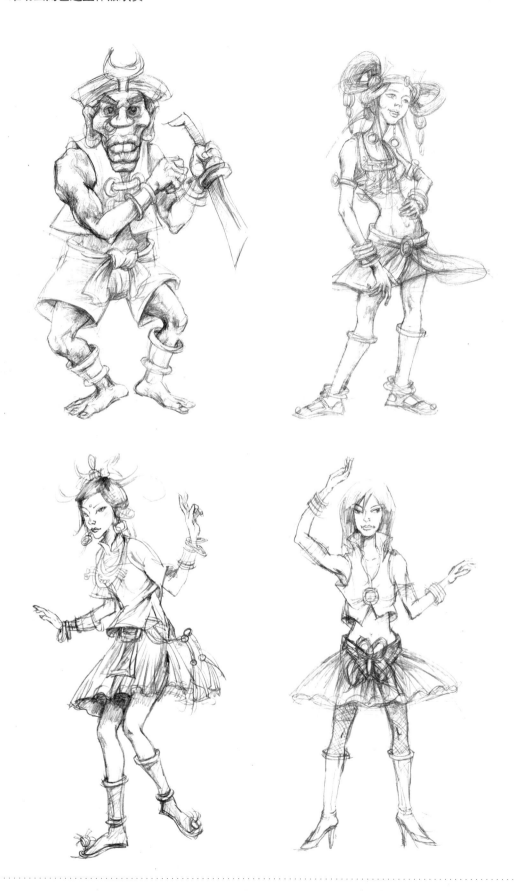

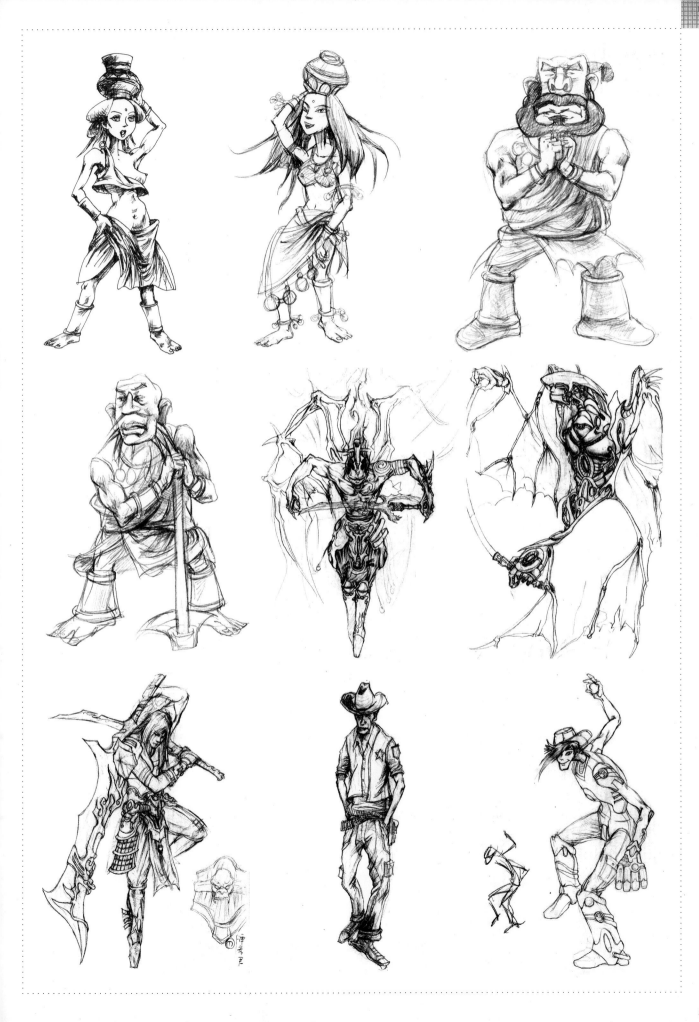

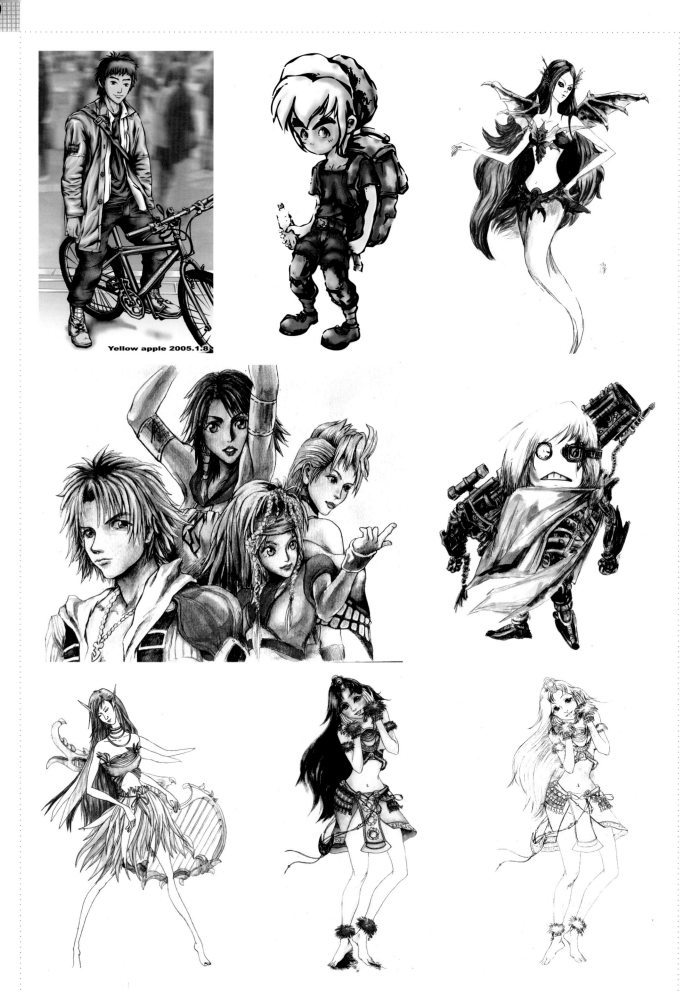

Yellow apple 2005.1.8

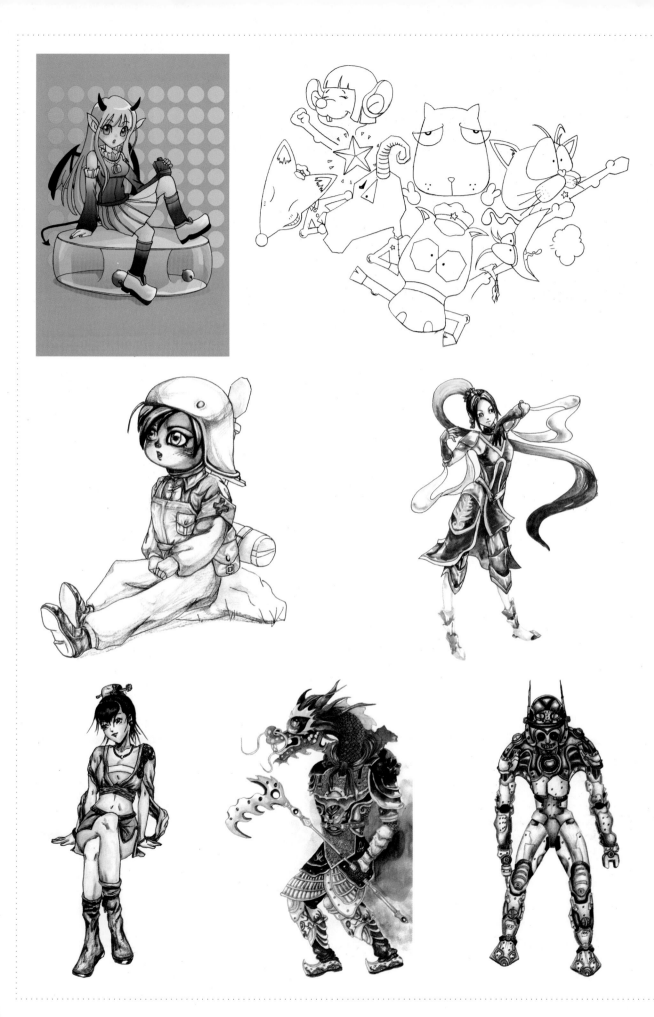

现代设计造型丛书　+ 动画设计造型

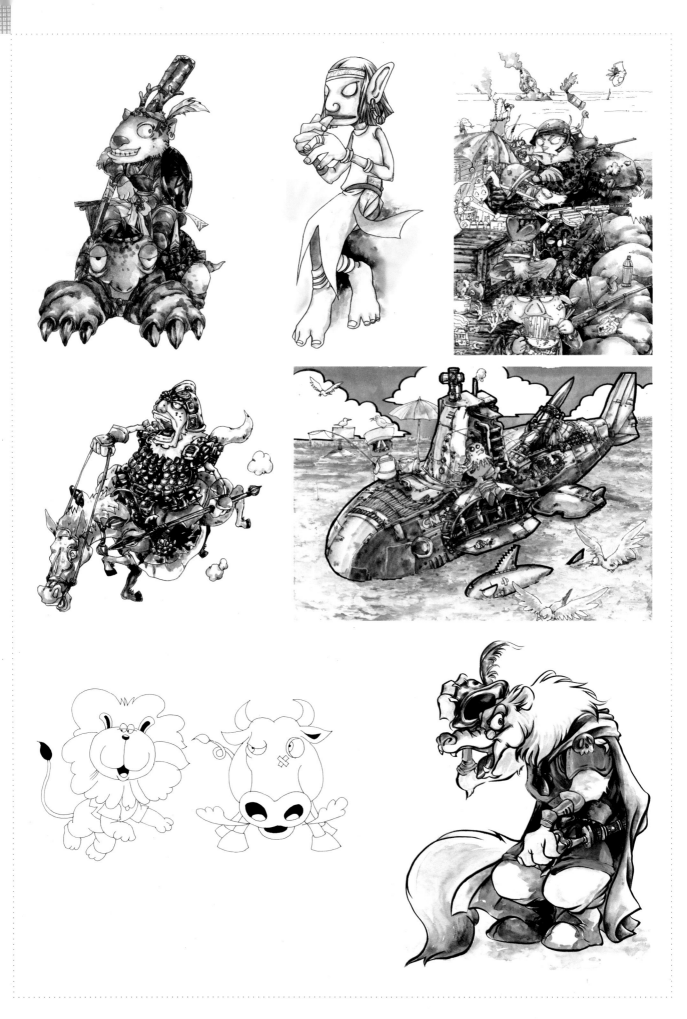

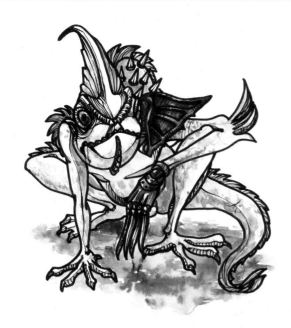

刀

剑

钟

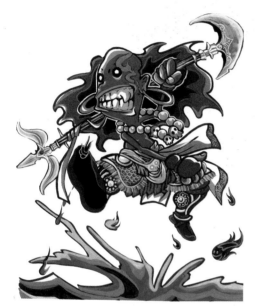

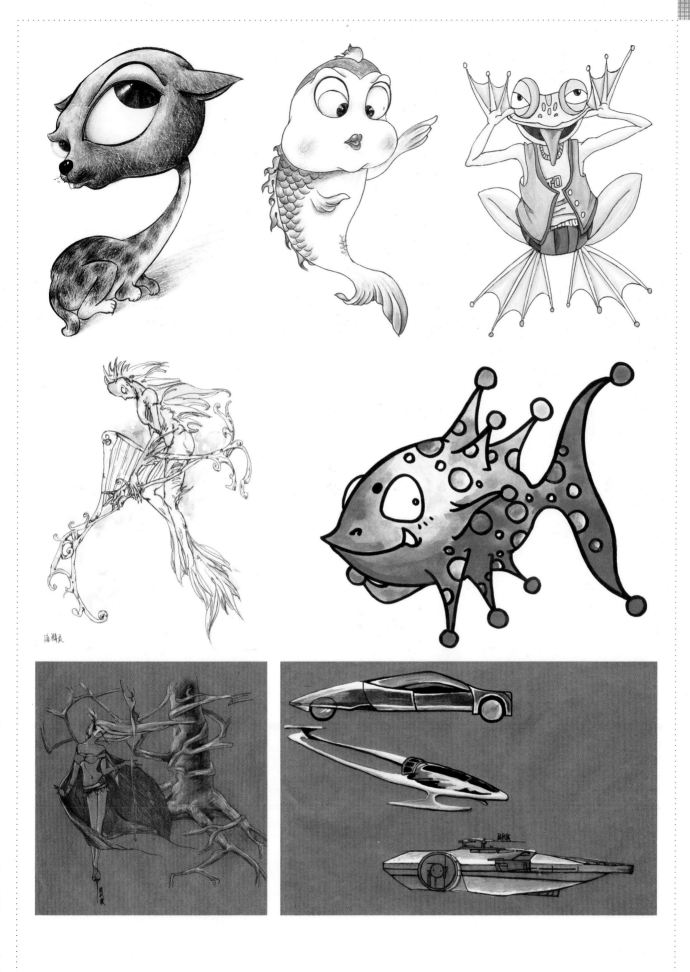

海精灵

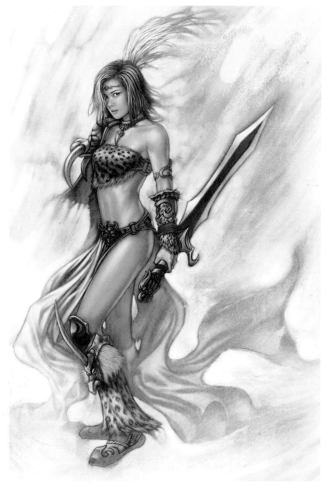

XIANDAI SHEJI ZAOXING CONGSHU • DONGHUA SHEJI ZAOXING

现代设计造型丛书 | + 动画设计造型

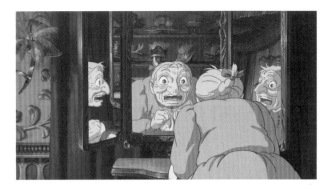
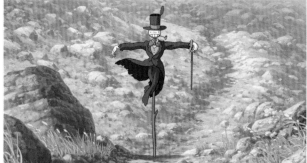
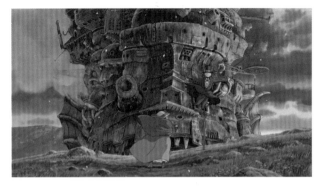
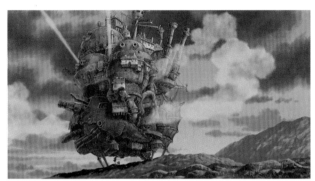

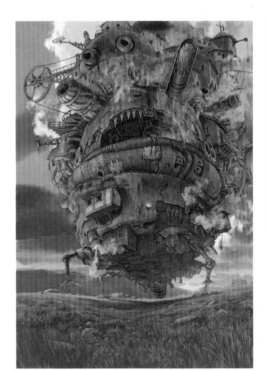
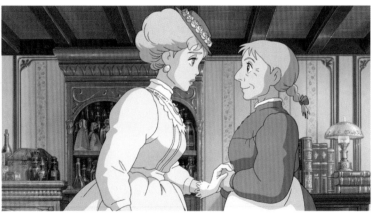

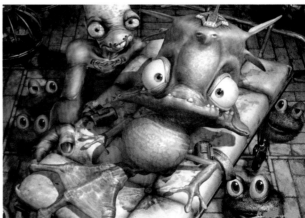

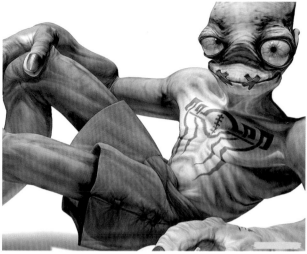

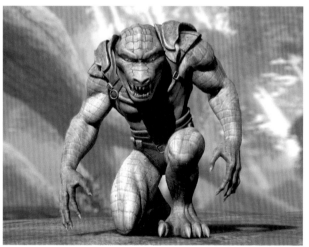

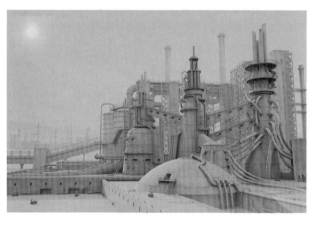

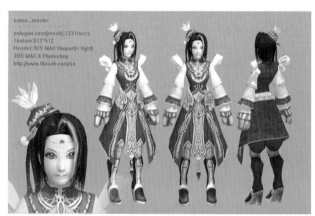

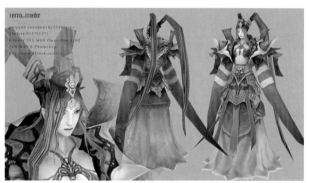

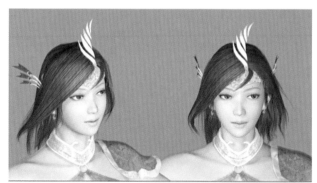

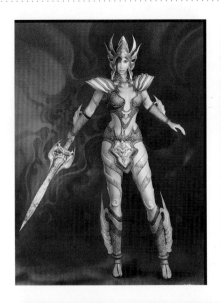

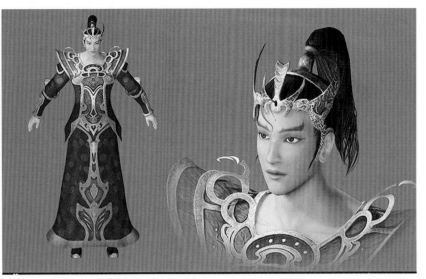

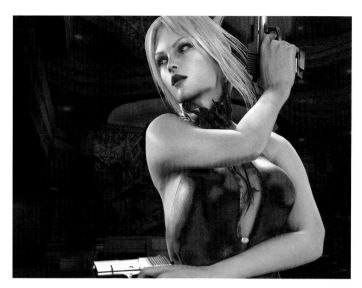
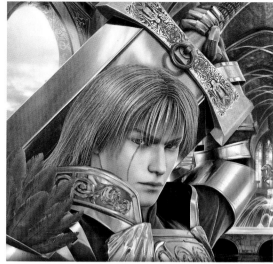
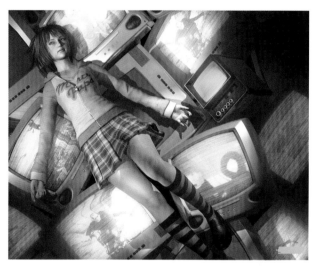
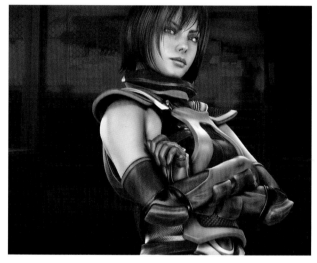
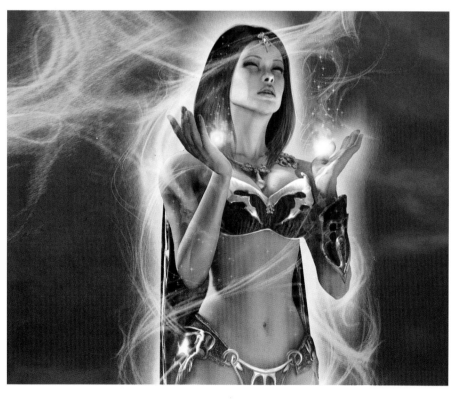

现代设计造型丛书 · DONGHUA SHEJI ZAOXING
XIANDAI SHEJI ZAOXING CONGSHU ·
现代设计造型丛书 + 动画设计造型

XIANDAI SHEJI ZAOXING CONGSHU • DONGHUA SHEJI ZAOXING

現代设计造型丛书 | + 动画设计造型

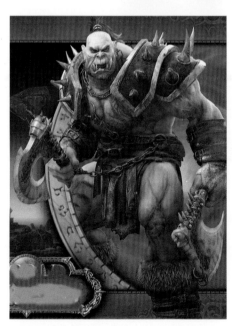

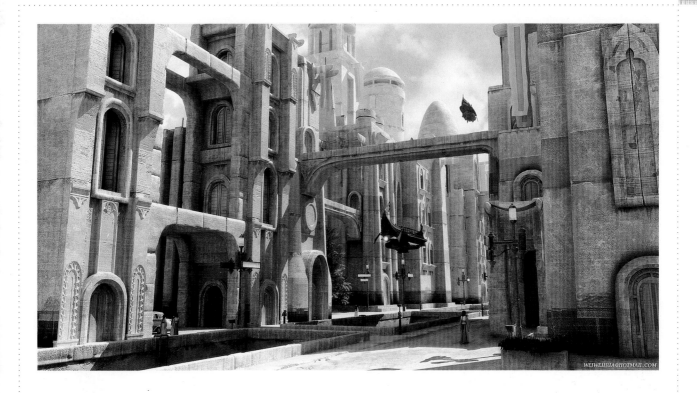

WEIWEIHUA@HOTMAIL.COM

03级动画班学生名单：

邓颖虹　冯文苑　黄　菊　黄　苹　黄珊（梧）
黄珊（钦）　黄文谦　黎丁菱　李　虹　李昆霖
李艳丽　陆锦梅　罗铮铮　马　磊　农白云
覃明钰　覃玉琼　吴荣斌　甘晓露　谢江琪
阳　昀　贺　伟　周　耘　李倩妤

05级动画班学生名单：

苏梅瑛　梁文佳　于　航　张　鼎　蒙　弘
吕芳华　莫雯文　翁华江　秦小净　原邓丽
陶　蓓　蒋晶晶　韦丽萍　张　旋　莫柳毅
陈艳艳　罗富静　张祎斐　梁夏军　谭彦君
唐洁珊　梁　亮　顾彩霞　张黎文　张　原

特别感谢梁伟琪、罗铮铮、杨旭等作者为此书绘制了丰富的造型作品。

图书在版编目（CIP）数据

动画设计造型/陆红阳等主编.—南宁：广西美术出版社，2007.5
（现代设计造型丛书）
ISBN 978-7-80746-062-6

Ⅰ.动… Ⅱ.陆… Ⅲ.动画-造型设计 Ⅳ.J218.7

中国版本图书馆CIP数据核字（2007）第067753号

艺术顾问： 黄格胜 李绍中

主　　编： 陆红阳 喻湘龙

本册著者： 黄卢健 陈　雷利　江 莫敷建 谭志君

策　　划： 姚震西

责任编辑： 白　桦 钟志宏

装帧设计： 白　桦

丛　书　名： 现代造型设计丛书

书　　名： 动画设计造型

出　　版： 广西美术出版社

地　　址： 南宁市望园路9号（530022）

发　　行： 广西美术出版社

制　　版： 深圳雅佳彩制版有限公司

印　　刷： 南宁嘉彩印务有限责任公司

版　　次： 2007年12月第一版

印　　次： 2007年12月第一次印刷

开　　本： 1/16　889×1149mm

印　　张： 6.75

书　　号： ISBN 978-7-80746-062-6/J·777

定　　价： 38.00元